CARMEN MORENO

La copla queer

De los fenicios hasta Rocío Jurado

ALMUZARA

Sekotia • Colección Flamenco
Editora: Ángeles López
Maquetación: Rosa García Perea

www.editorialalmuzara.com
pedidos@almuzaralibros.com - info@almuzaralibros.com

Editorial Almuzara
Parque Logístico de Córdoba. Ctra. Palma del Río, km 4
C/8, Nave L2, nº 3. 14005 - Córdoba

Imprime: Gráficas La Paz
ISBN: 978-84-10520-26-4
Depósito: CO-2143-2023
Hecho e impreso en España - *Made and printed in Spain*

Jaca, clavel y Torre
de la Vela, los cante quien los tuvo.
Para ti el vivo hedor de las caballerizas
del Obispado Viejo, las piedras salitrosas

al Callejón de los Piratas
y, alta sobre el Atlántico, la atardecida puerta
de la Casa del Chantre con sus grávidas hojas de caoba,
la escalera de mármoles que subiste saltando, la aspidistra
muda en el descansillo
y el corro de mujeres a precio, sentadas
en el recibidor, como cualquier familia humilde
esperando la hora de la cena.

«Ojos verdes», *El muro de las hetairas,* de Fernando Quiñones

ÍNDICE

INTRODUCCIÓN

Y MIL PERDONES A LA MADRE QUE ME PARIÓ

Lo bueno de intentar escribir un libro sobre un bien cultural tan importante para nuestro país como es la copla, es que hay mucho material en el que puedes apoyarte. Lo malo, es ser consciente de lo inabarcable del tema y decidir en qué aspecto te centras. Amén de no repetir, en la medida de lo posible, lo ya dicho y te lastre como aquellas piedras americanas que traían los barcos cuando venían vacíos de América a Cádiz.

Esta no pretende ser una obra canónica, sino un asunto entre ella y yo, un amor con desvaríos de verano y también de invierno, que es cuando más calentitos andamos entre las mantas; y de primavera porque arrebola la sangre. El otoño es para los malajes, para esos que *ni chicha, ni limoná*, para los que no se meten hasta las rodillas en el fango.

En ese tomar un *punto de partida*, hemos querido centrarnos en algo que creemos se ha tratado poco dentro de todo lo que se ha escrito, filmado, grabado, cantado y hasta signado de la copla: una historia *queer*. Porque, si hay algo que define a la copla es precisamente eso.

Queer es un término inglés que significa «extraño» y está relacionado con la identidad sexual o de género, rompiendo los lazos con las ideas establecidas entre sexualidad y género. Y si hay alguna expresión artística que haya tocado ese tema es la música.

Pensando en lo que dice la RAE (1. m. y f. Persona que compone, canta o vende coplas, jácaras, romances y otras poesías. 2. m. y f. Mal poeta) sobre lo que es ser «coplera»,

debo decir que, viniendo de familia, cultura, e ideología coplera, no me importa ser mala poeta. Que no hay «Encrucijada».

No entraré en la estéril polémica de si la copla es de izquierdas o de derechas porque nadie se ha planteado nunca si el Robe lo es (trazos machistas en sus canciones lo acercarían a una ideología conservadora, pero tanto la estética como otras de sus letras nos indican lo contrario). El Robe votará a quien quiera, sus canciones siguen siendo música. Luego están los gustos. La música, como la poesía, no debe pertenecer a ningún partido. Y, a pesar de ello, ¿cuántas veces se ha jalonado para acercarla aquí o allá?

Crecí entre galletas María, Cola Cao, los cuadernos de verano Santillana y la SER Cádiz, ahí de fondo, en la cocina donde mi madre se afanaba mientras cantaba «Ojos verdes», «La bien pagá» o «La Zarzamora», entre otras muchas. Nunca la escuché entonar nada de Rocío Jurado que no fuera «El clavel», porque la Jurado era de su tiempo, demasiado moderna y con unas canciones que no eran apropiadas para la época.

A través de la radio escuché parte de la historia de mi familia (ese es otro libro), radionovelas, también a Mecano y a Michael Jackson. Pero si algo tengo grabado a fuego es la voz de mi madre, la misma voz que me gritaba y me acunaba. Eso creo yo que es la copla: la voz de una madre.

Para ser justa y comenzar con buen pie, quiero pedir perdón de antemano a todas las copleras o copleros que hay en mi vida: mi tía Elvira, Paco Gallardo, Juan José Téllez… Y a ti, mamá, que has hecho de mi vida una copla perpetua. Ahora, como dice María Peláe, soy «folcrónica»[1].

Va por ustedes

1 La folcrónica, de María Peláe. Fecha de publicación del disco: 11 de marzo de 2022. Según la propia cantautora: «Hecho como un buen potaje, a fuego lento y con amor. Esta Folcrónica huele a casa y a alguna que otra verdad». Premios Odeón 2023: Mejor Álbum Flamenco.

EN EL PUNTO DE PARTIDA

Todo tiene un principio

Para escribir sobre la copla, es necesario amar ese patrimonio y tener muy claro que el hecho de que sea inmaterial no hace que sea menos importante, más bien al contrario, como sucede con los latidos o el oxígeno. Lo que no se ve, se precipita en la memoria, como un torrente de imágenes creadas a medida.

El principio de la copla, para algunos, se remonta más allá de lo que el recuerdo, que propicia la hemeroteca, puede aclarar. Ese principio estaría en Cádiz, la ciudad más antigua de Occidente, ese principio estaría en las *puellae gaditanae,* inicio incierto que se sitúa, documentalmente, en la época imperial y en latín. Un apunte actual, si piensan ustedes en Las Chirigóticas, ¿cómo se llaman ahora? Las Niñas de Cádiz, en clara referencia a aquellas otras que hicieron las delicias del imperio. Y tiene todo el sentido del mundo cuando sepamos qué hacían aquellas niñas.

«¿A qué querrías que te enumere todavía los confines de Cádiz, de Bactria y de los Indios los amores de mi alma?»[2].

2 *Anacreónticas*, Anacreonte, ed. Alma Mater, Madrid, 1981.

Las muchachas gaditanas, como las vestales, debían dominar la música, sacar partido a la belleza, ser maestras en las artes amatorias.

Me remito a Fernando Quiñones y su magnífico poemario *Muro de las hetairas o Fruto de afición tanta o Libro de las putas.* Putas es lo que luego se llamará a las mujeres que se dedicaban al espectáculo. Y todo tiene una base cierta: la heteras eran mujeres libres, que se dedicaban a las artes, las tertulias y la prostitución. De ahí que durante muchos siglos se arrastrase la zafia comparación. Eso sí, tenían formación, independencia económica, poder social y posibilidad de participar en encuentros eruditos. Su opinión era muy respetada por los hombres.

Los servicios iban más allá del mero intercambio económico-sexual. El templo de Afrodita, en Corinto, ofrecía los servicios de las heteras como prostitución sagrada.

Podemos imaginar la existencia de una institución de hetería donde se congregaban las bailarinas de Cádiz. Estas surgían en el contexto religioso y comercial de la polis.

En torno a la hetería se aglutinó originariamente el núcleo de las *puellae gaditanae,* que fueron un tipo de bailarinas muy famosas por el erotismo de su danza.

En el entorno más oriental de Cádiz, estaría relacionada con Astarté, diosa fenicia del amor, el sexo, la guerra y la caza, que proviene de Mesopotamia y su diosa Inanna/Ishtar.

Cuando Odiseo llega a la corte feacia de Alcínoo, en medio de su viaje a Ítaca (*Od.* 8.250-265), su anfitrión propone a un grupo de bailarines que comiencen una danza para que el invitado hable acerca de sus habilidades cuando regrese a su patria. Algunos historiadores han localizado la corte de Alcínoo en lo que podría ser Tartessos, es decir, Cádiz. Odiseo estaría viendo un tipo de danza que se realizaba en el sur de la Península Ibérica, Cádiz. En literatura

muy posterior a Homero se la sigue retratando como inconfundible y propia de Gadir.

También Estrabón se refiere a una danza característica de Cádiz, que se acompañaba del aulós[3] y la salpinx[4]. Se golpea fuerte el suelo con los pies mientras los bailarines saltan y se agachan repetidamente. Unas maneras muy cercanas al flamenco.

Estrabón, en su *Geografía* (2.3.4.59) se refiere a unas jóvenes artistas (*mousikà paidiskária*) que Eudoxo embarcó en Gadir hacia la India para hacer negocios o cubrir las necesidades de los marinos durante el viaje. Estaríamos ante uno de los primeros casos de trata de mujeres documentado.

El término *paidiskária* aparece frecuentemente relacionada con el mundo de la prostitución (Hdt.1.93, *Is*.6.19, Plu. *Per*.24) y suele relacionarse con las muchachas gaditanas.

Las prostitutas sagradas aparecen ya en el *Poema de Gilgamesh*. Shamhat anula los deseos salvajes de Enkidu. Estas estarían relacionadas con el culto a Ishtar y su profesión no era más que un culto a la fertilidad.

Las muchachas gaditanas se agrupaban en torno a Astarté. En el templo eran llamadas *hieródulai*, siervas sagradas de la diosa. Homero habla de la grandiosidad del templo Pafos y Estrabón de las más de cien *hieródulai* que había en el santuario de Corinto, para atender las necesidades económicas de los comerciantes y los marinos acaudalados. Cádiz tenía un santuario más modesto, situado en la Punta del Nao, bajo el castillo de Santa Catalina.

3 Su sonido es estridente. Estaba compuesto de un tubo cónico de unos 50 cm que tenía de 4 a 15 agujeros. El instrumento tiene mucho en común con el clarinete porque en la evolución de estos instrumentos también tenían llaves.

4 Tipo de trompeta recta, de formato largo o medio, utilizada en el mundo griego para dar la señal de combate, así como en determinados rituales. Por lo general, presentaba tres tipos de pabellón: ovoide, acampanado o en forma de vaso. (http://tesauros.mecd.es/tesauros/bienesculturales/1190219.html).

Los escritos romanos de época imperial hablan de lo lascivo de su danza: acariciaban sus glúteos y pechos, contoneaban sus caderas. Lo que las hacía moverse era el sonido de unos instrumentos de percusión que iban marcando el ritmo. Una vez más tenemos que irnos al flamenco y las cajas de percusión que marcaban los movimientos de las bailaoras.

Pero no todo eran halagos y respeto. En cualquier caso en el que la mujer destacara por algo, siempre surgía la disidencia masculina para afearle su conducta, como si ellos jamás se salieran de las normas. Marcial ataca a Telethusa, una de las más famosas *puellae gaditanae*, acusándola de manipular a los hombres a través de la sexualidad, el baile lascivo capaz de «poner duro al tembloroso Pelias». Hay algo curioso en el poema, absolutamente devastador: Habla de cómo Telethusa fue vendida como esclava para acabar cobrándole al que la comprara por tener sexo con ella. Marcial hace una descripción del baile lascivo, donde ella mueve sus caderas y acaricia sus pechos, marcando las líneas más sensuales, para acabar llamándola «ramera»:

> Se contonea trémulo su cuerpo, se estremece tan blandamente que lograría que el propio Hipólito se masturbara. Versada en los gestos lascivos acompañada de las ¿castañuelas? béticas y docta en bailar con movimientos gaditanos,podría poner duro al tembloroso Pelias y al marido de Hécuba junto a la pira de Héctor.

> Teletusa abrasa y atormenta a su dueño anterior: la vendio, como esclava, ahora la compra como dueña.[5]

Cantar en Roma composiciones gaditanas era prueba de ser un afeminado según Marcial (111.63):

5 Las puellae gaditanae, una coreografía con acento propio, Gaël Lévéder Bernard/ Luis Calero. *Anas 27-28 (2014/2015) pp. 107-120 ISSN:1130-1929.*

Catilo eres un afeminado, escucho a mucho decir eso. Pero ¿qué es un afeminado? Un afeminado es el que peina sus cabellos con estudiada afectación; el que siempre huele a bálsamo y a cinamomo; el que canturrea tonadas del Nilo o de Gades; el que mueve sus brazos depilados en cadencias variadas, el que se pasa la vida sentado entre mujeres y siempre les susurra algo al oído, el que les lee misivas de unos y de otros y redacta las contestaciones; el que evita que el codo del vecino les estropee los vestidos; el que sabe de los trapicheos amorosos de unos y otros; el que va de convite en convite y conoce a fondo la genealogía del caballo de Hirpino.

Plinio le recrimina a su amigo Septicio Claro que cambiara el banquete con espectáculo *decente* que le tenía preparado por una cena con ostras, erizos de mar y el baile de las *puellae gaditanae*, con la que le agasajaba otro amigo. La carne antes que el espíritu: la pasión. Esa que, según Carlos Cano, es fundamento de la copla.

Otra bailarina gaditana era Quincia, probablemente pseudónimo:

Quincia, delicias del pueblo, conocidísima del Circo Magno, experta en menear sus vibrantes nalgas, deposita en ofrenda a Príapo los címbalos y crótalos, sus instrumentos de calentamiento, así como los tambores golpeados con firme mano. En compensación suplica ser siempre grata a los espectadores y que su público esté siempre erecto como el dios.

Como ya hemos dicho, en Cádiz se rendía culto a Astarté en un promontorio que entraba en el mar a los pies del castillo de Santa Catalina. En sus orígenes Gadir se dividía en dos islas: Erytheia, que sería la actual zona de la Alameda y el Mentidero, y Kotinussa, una isla de mayor tamaño que abarcaría Campo del Sur y la parte de Extramuros de la época

y Cortadura. Ambas unidas por un canal que estuvo abierto entre época fenicia y el Alto Imperio romano.

En Kotinussa se erigió el templo de Moloch-Kronion[6] (castillo de San Sebastián).

Erytheia se identificó con Gadeira. Según Plinio el Viejo, el término lo usaron Éforo de Cime y Filístides para nombrar a sus primero pobladores que decían provenir del mar Éritro[7]. Según Estrabón era el nombre que le daban los pobladores de la primera colonia fenicia. Debía extenderse desde el castillo de Santa Catalina hasta la punta del Nao, donde se erigía el templo de Astarté.

En el libro II de Estrabón encontramos el testimonio literario más antiguo sobre las *puellae gaditanae*. Eudoxo de Cícico viaja a Egipto para circunnavegar África.

Sabe que debe llevar en su segundo viaje a la India regalos únicos: mujeres gaditanas y médicos que, según Plinio, eran igual de importantes.

Ambos son mano de obra especializada. Una gran polis como Cádiz hubo de poseer su cantera de médicos, tal vez ligados a algún santuario.

La especialización de las muchachas gaditanas en las artes de la música las convierte en un *producto* de lujo ven-

6 «Sobre el castillo de San Sebastián, Cádiz. Deidad de la triada Ashtart-Melkart-Moloch, protectora de los navegantes fenicios, que se estima sería la advocación propietaria original del Kronion gaditano, habida cuenta de la antigua titularidad fenicia de la ciudad y la presumible asimilación posterior de ambos cultos. Moloch fue en origen una deidad amonita y moabita, adoptada por los fenicios y heredada por Carthago, donde se estima perviviría hasta el VI/V a.C., tiempo de sus contactos sicilianos con el mundo griego. Receptor de una remota costumbre humana: el sacrificio del primogénito a fin de rescatar la vida del resto de los miembros de una familia». (*Diccionario de los dioses de Hispania*, de Julián Rubén Jiménez).

7 «Los antiguos denominaban mar Rojo a buena parte de lo que en nuestros días recibe el nombre de océano Índico; comprendía el actual mar Rojo (golfo Arábigo en los textos antiguos), el golfo de Adén, el golfo Pérsico y el mar de Omán hasta el Indo, siendo considerado como una parte del mar Austral que bordeaba Asia (cf. HERÓD., I 1, 180 y 189; ESTR., XVI 3, 1; y MELA, III 72). Éritro es transcripción del gr. Erythrós, "rojo"». (*Historia Natural*, Libros III-IV, Plinio el Viejo).

dible en las escalas marítimas o en la India. Volvemos a la trata de mujeres porque no podemos olvidar que Cádiz vivió durante mucho tiempo de la esclavitud y la compraventa de seres humanos.

La imagen de las hetairas gaditanas podía ser la de una mujer delgada, con atributos femeninos que más responden a la adolescencia que a la adultez. Se documenta de pie, sosteniendo en su mano una cazoleta para ofrecer perfumes, lo que nos hace pensar en una sirvienta de la divinidad. La desnudez significaría un ritual de iniciación.

Pensemos que Cádiz era una polis especialmente activa en cuanto a ideología, arte y comercio, y que todo ello, constituía una buena base para la proliferación de las hetairas.

Aquel sentido de la música y el baile se mantuvo a lo largo de los siglos. Cádiz no se entiende sin el baile como no se entiende sin el mar o el travestismo. Van más allá de lo obvio y se convierten en identidad.

Miguel de Molina en Buenos Aires.

«CANTO POR ECHAR LAS PENAS»[8]

La Copla

Casi todos los estudiosos parecen coincidir en que el origen de la copla está la tonadilla escénica, piezas que se cantaron entre los siglos XVI y XIX en los entreactos de las comedias renacentistas. Intérpretes como María del Rosario Fernández, *la Tirana*, Polonia Rochel o María Antonia Fernández, *la Caramba*, destacaron de manera incuestionable.

Las tonadillas acabarían desembocando en dos tipos de composiciones:

1. La zarzuela: teatro musical que posee partes instrumentales, vocales y habladas. El término proviene del Palacio de la Zarzuela donde estuvo el primer teatro en el que se pudieron ver las primeras representaciones.

2. Tonadilla canción: según Pive Amador «las tonadillas eran coplillas populares, generalmente picarescas que se interpretaban antes de que se iniciaran las comedias».

8 «Mañanita», canción popular.

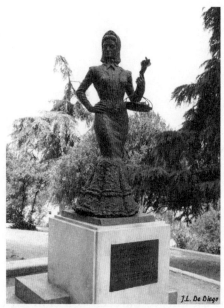

Homenaje en Madrid a la Violetera de Padilla,
por el escultor Santiago de Santiago.

Las tonadilleras eran artistas muy versátiles que domina-
ban tanto el cante como el baile. Se dice que la Caramba
popularizó una tonadilla que compuso el maestro Pablo
Esteve[9] y que representaban los gitanos de Cádiz, el
«Mandingoy»:

> Manguindoy,
> de tu casta Manolo reniego,
> manguindí manguindoy,
> de la tuya te digo lo mesmo,
> manguindi manguindoy
> (bailando).
> Dame, dame el mandinguillo,

9 Barcelonés que se trasladó a Madrid en 1760. Autor de tonadilla escénica,
 piezas cortas de música dramática que se intercalaban entre los actos de las
 comedias. Tuvo varios enfrentamientos con la Caramba y fue encarcelado
 varias veces por burlarse de personas relevantes de la corte.

dame el mandingoy,
porque quiero enmandigarme
mandinguillo contigo me voy.[10]

En el siglo XIX se abrieron los cafés cantantes y desde Francia nos llegó el cuplé, con un éxito extraordinario. Estos dos hechos fueron decisivos para el nacimiento de la copla. Tanto el cuplé como la copla son creados por hombres, para hombres, pero buscando la interpretación de la mujer.

La temática preferida por los españoles era la erótica. Cuplés picantes que llegaron hasta bien entrados los 70 del siglo XX. Pero estos no eran los únicos cuplés que se cantaban con éxito. Raquel Meller popularizó piezas como «La violetera», que, en el fondo, sigue siendo un canto a aquellas *puellae gaditanae* porque se trata de contar cómo un grupo de mujeres hermosas llenan Madrid en primavera y «te cauterizan»[11], así que no te queda más remedio que llevarte una violeta.

Estas composiciones no dejan de señalar la belleza femenina de maldición, y cuentan cómo por culpa de esa belleza el hombre se condena. Es decir, la mujer es un pecado. Así, «El relicario», que popularizó Sara Montiel, cuenta la historia de un torero de tronío y una muchacha bellísima. Entre ellos surge el amor inmediatamente. Ella no quiere ir a verlo torear. El día que se decide él muere por una cornada. La mujer da mala suerte. No es la primera vez que se ve la figura de la mujer como portadora de la desgracia. Que se lo pregunten a Adán.

Tanto «La violetera» como «El relicario» los compuso el maestro Padilla, que fue imponiendo un cuplé más romántico, menos picante.

10 *La desdicha de las tonadillas*, de Pablo Esteve y Grimau, 1782.

11 «Lo que se dice un tipo de madrileña/ neta y castiza, que si entorna los ojos/ te cauteriza, te cauteriza». («La violetera», cuplé compuesto por José Padilla en 1914 con letra de Eduardo Montesinos, popularizado primero por Raquel Meller y, más tarde, por Sara Montiel).

Otro género que destacó e influyó en el nacimiento de la copla fueron los pasodobles, que algunos teóricos ven como una escisión de la zarzuela, popularizados por las bandas de pueblo, pusieron su grano de arena para la creación de la copla.

No se conoce su origen, aunque hay dos teorías:

1. Se introdujo como baile en España en el siglo XVII.

2. Su inicio fueron las marchas militares de principios del siglo XVIII.

Es cierto que comparte algunas características propias de este tipo de composición marcial, pero este se compone por un compás binario de 2 por 4; podría decirse que son *allegro ma non troppo*; con una fase introductoria musical y armónica; con variaciones en la entonación de las melodías del segundo tetracordio descendente menor[12] y ligado con el mundo taurino.

Además, existen varios tipos de pasodoble:

1. Pasodoble marcha. Su principal función es la de acompañar y marcar el paso de las tropas. Tiene una melodía sencilla.

2. Pasodoble taurino. Solo debemos pensar en el propio «El relicario», o «Viva el pasodoble».

3. Pasodoble de concierto. El autor intenta que se acerque a una obra sinfónica.

4. Pasodoble canción. El pasodoble clásico.

El pasodoble comenzó siendo danza representativa de las plazas de toros para iniciar las disciplinas que invo-

12 Tetracordio descendente es una serie de cuatro notas de una escala.

lucran la tauromaquia. Luego se fue convirtiendo en un baile de salón:

1. Paso base
2. Farolillo
3. Pase de pecho
4. Verónica
5. Desplante
6. Paso del río
7. Vuelta al ruedo
8. La capa

En el pasodoble se baila alternando los pies, caminando como si se desfilara. La secuencia es 1, 2, 1, 2, 1..., siguiendo ocho pasos. El hombre se coloca ante la mujer y esta se desplaza ligeramente a la izquierda para mantener así un aire de altanería.

Existen algunas piezas que podemos considerar la antesala de lo que ya conoceremos como copla antes de los años 30, fuera de las bandas, de los cafés cantantes, de los cuplés, aunque haciendo la suma de muchos factores de todos ellos.

Hay que mencionar a mujeres importantísimas que fueron las pioneras del género y que, ahora, son grandes desconocidas, algunas de ellas: Amalia Molina, Pastora Imperio, Carmen Flores o Dora la Cordobesita que aflamencaron los pasodobles.

El primer letrista fue el sevillano Salvador Valverde y se convirtió en una especie de patrón sobre el que se erigía el pasodoble. También se convertiría en una pieza clave para entender la copla. Junto a Rafael de León escribió «Ojos verdes» y «María de la O».

El músico sevillano Manuel Font de Anta, que estudió con Joaquín Turina y acabó su formación en Nueva York, establece las bases de diferenciación entre la nueva canción y el cuplé, introduciendo el matiz andaluz. Musicalizó, entre otras, «Cruz de mayo».

Estrellita Castro

Concha Piquer 1928

Font fue el pionero en componer lo que hoy consideramos las primeras coplas. Ejemplos de ellas son «La torre de Sevilla», que estrenó Pastora Imperio, «La guasa que tiene», que cantaba Amalia Molina, y la ya mencionada «Cruz de mayo».

Otras coplas que asentaron las bases del género, anteriores a los años 30, son: «Suspiros de España», «En tierra extraña» y «Cuna cañí».

«Suspiros de España» fue compuesta por Antonio Álvarez Alonso, que se ganaba la vida tocando el piano en el café La Palma Valenciana, en la calle Mayor. Una noche, después del trabajo, enseñó a unos amigos la melodía del pasodoble. La había estado componiendo después del trabajo. La tocó por primera vez la Banda de Música del Regimiento de Infantería de Cartagena el 2 de junio de 1902, cuando Alfonso XIII llegaba a la mayoría de edad. En 1938, cuando Estrellita Castro rodaba en Alemania una película, Benito Perojo le pidió a Antonio Quintero, jerezano, una letra sentimental y patriótica y de ahí surgió una de las coplas más importantes que haya podido dar el género.

«Suspiros de España» cuenta la historia de la emigración para buscar un futuro fuera de las fronteras, para comer, para tener opciones. «Quiso Dios» que España fuera tierra gloriosa, en la que la pobreza había clavado sus uñas y arañaba a la población hasta hacerla caer fulminada por aquellos tres rayitos de sol. La guerra apretaba y el miedo ya era tan profundo que solo nos quedaba llorar al abandonar la patria.

«Cruz de mayo» triunfaba en España en la voz de Gracia de Triana, una canción costumbrista que no era sino un piropo a la gracia y a la belleza trianera, cuando las cruces ocupan los patios y calles de Córdoba, Granada o Sevilla.

«En tierra extraña» es escrita por el maestro Penella en Estados Unidos cuando triunfaba junto a Concha Piquer. Allí, una Navidad en plena Ley Seca, la escribió y fue un

homenaje y reconocimiento a «Suspiros de España». En la reunión de Nochebuena, allá en Nueva York, a la mesa sentados entre otros españoles, en un país en el que solo daban vino a los enfermos, los amigos ríen, recuerdan, y de fondo... una música suena para llevar la pena a sus corazones. Es el pasodoble del maestro Álvarez Alonso y el llanto, la pena y el recuerdo inundan la Gran Manzana.

Los años veinte

El reinado de Alfonso XIII comienza en 1902. De 1923 a 1930 apoyó la dictadura de Primo de Rivera.

La derrota en la guerra de Cuba evidenció el caos político, económico y social de España. La crisis económica y el desencanto con Marruecos desencadena una serie de alzamientos populares (1909-1917) en Barcelona. La estocada final se la da el desastre de Annual (1921), grave derrota española en la guerra del Rif, durante el 22 de julio y el 9 de agosto, entre Melilla y la bahía de Alhucemas. Cayeron más de once mil soldados españoles.

El general Juan Picasso fue el encargado de investigar lo ocurrido y determinar la responsabilidad del mando militar, lo que se conoció como Expediente Picasso. Por supuesto, la investigación quedó en nada. Se acusó al rey de haber sido el culpable del avance del ejército sin orden ni concierto. De hecho, amnistió al único condenado, el general Berenguer.

Los combates se prolongaron hasta julio de 1927, año en el que Abd el-Krim tuvo que reconocer la legitimidad del Protectorado Español de Marruecos.

La depresión económica afecta a toda Europa, pero en España es especialmente virulenta y acaba con el golpe de Estado del general Primo de Rivera (1923), apoyado por el rey. Primo de Rivera acaba con las libertades políticas y las demandas proletarias. Consigue estabilizar el país. Surge la

Confederación Nacional del Trabajo (CNT). Llega a acuerdos de Estado con la Unión General de Trabajadores (UGT), militares y la monarquía. En 1930 caen los dos en un efecto dominó lógico.

En 1931 rompe relaciones con el Partido Socialista, lo que provoca elecciones libres y la victoria de los republicanos. Ese era el contexto social y hay que tenerlo en cuenta porque la copla nace de la crítica, el descontento, la denuncia y el dolor.

Según Pive Amador hay tres grandes hechos en los años 20 en el mundo de la música:

1. Rafael de León, curtido en los ambientes nocturnos junto a García Padilla, decide dedicarse a escribir canciones. Juntos escribieron el cuplé «El saca y mete». La noche, los cafés cantantes, los cabarés, las mujeres, los gais de la farándula, todos ellos conforman el mapa artístico español de aquellos años.

2. El estreno el 22 de diciembre de 1928 del espectáculo *La copla andaluza*, de Antonio Quintero y Pascual Guillén. El primer intérprete masculino que dio la copla fue Angelillo y salió de este montaje.

3. Manuel López-Quiroga llega a Madrid.

Pero no sería hasta los años 30 y 40 cuando la copla alcanzaría su máximo esplendor, gracias, en parte, a la llegada de la radio comercial a España. La primera emisora, Radio Ibérica, comenzó a funcionar en 1923. Después nació Radio Libertad, que fue la primera en convocar un concurso musical. Durante la República la radio fue fundamental para hacer llegar la información y la música. Música que era, en su gran mayoría, la copla.

Si la radio llegó en 1923, la primera película sonora se proyectó en Barcelona en 1929[13]. Un año después, en 1930, se comenzaban a rodar las primeras películas de lo que se llamó cine folclórico[14], en el que triunfaron Concha Piquer o Lola Flores, entre otras.

Estas películas seguían el proceso creativo de los autores de la canción española. Es un desarrollo de la copla popular que siguen los tópicos del flamenco. Pensemos en «Consuelo la Alegría», interpretada por la Argentinita. En esta canción se unen el mundo del café cantante, la mala vida, el crimen, la marginalidad y una visión espiritual de lo andaluz. El cante es sufrimiento y consuelo.[15]

Una relación importantísima que no hay que perder de vista en ningún momento es la que se estableció entre Rafael de León y Federico García Lorca. El poeta granadino, junto a Manuel de Falla, convocan el Concurso de Cante Jondo con la idea de prestigiar el flamenco a principios de la década de los 20. Este concurso fue posible gracias a la ayuda del Centro Artístico y Literario de Granada y un grupo importante de intelectuales y artistas de aquellos años.

13 *El cantor de jazz*, dirigida por Alan Crosland y estrenada el 6 de octubre de 1927. Esta película tuvo dos versiones posteriores, la primera de Michael Curtiz en 1952, con Danny Thomas, y la segunda de Richard Fleischer en 1980, con Neil Diamond.

14 *El misterio de la Puerta del Sol*, 1930. Duración: 75 min. Dirección: Francisco Elías. Guion: Feliciano M. Vitores. Reparto: Juan de Orduña, Anita Moreno, Jack Castello, Antonio Barber, Teresa Penella, Carlos Rufart. Sinopsis: primera película sonora española, que al igual que lo hizo *El cantor de jazz*, mezclaba escenas sonoras y mudas. Pompeyo Pimpollo y Rodolfo Bambolino, dos linotipistas de *El Heraldo de Madrid*, quieren ser estrellas de cine, por lo que se presentan a una prueba realizada por el director norteamericano E. S. Carawa. Por ser famosos son rechazados, por lo que deciden llamar la atención planificando un falso asesinato que se complica hasta el punto de que Rodolfo es condenado a muerte. (Filmaffinity).

15 *Flamenco y canción española*, de Inés María Luna. Editorial Universidad de Sevilla, 2019.

Lorca dijo: «¡Señores, el alma musical del pueblo está en gravísimo peligro!».

Tanto Lorca como Falla creían que la profesionalización del flamenco no era buena para la pureza de este. Por eso no aceptaron a profesionales. Los andaluces buscaban las raíces para crear la vanguardia: la tradición frente a la contemporaneidad más rompedora. El cartel, obra de Manuel Ángeles Ortiz, intentaba reflejar esa idea.

El concurso mueve a una serie de especialistas en flamenco que se muestran abiertamente en contra de un concurso que consideran rancio. Pero también movilizó en su favor a artistas e intelectuales como Joaquín Turina, Óscar Esplá, Ignacio Zuloaga, Santiago Rusiñol, Edgar Neville, Juan Ramón Jiménez, Manuel Machado o Azorín, entre otros.

Actuaron artistas de la talla de Antonia Mercé, *la Argentina*, la Orquesta Sinfónica de Madrid y Andrés Segovia, que interpretó la obra de Manuel de Falla, *Homenaje a Debussy*, que según la prensa «gustó tanto que Segovia la volvió a tocar al final del programa».

Diego Bermúdez, *el Tenazas*, consiguió el premio Zuloaga. Falla consiguió que grabara un disco, el único que nos ha quedado. Otro de los ganadores fue Manolo Caracol, con tan solo trece años.

El cineasta Edgar Neville alabaría el trabajo que se hizo en el cartel anunciador, en el que se fusionaban la viñeta ultramoderna con el espíritu popular del flamenco, raíz profunda de la máxima expresión artística española. Lucía en todas las esquinas y era admirado por el público como si fuera una obra de arte colgada en cualquier museo.

Todos los que tuvieron relación con esta convocatoria bebían del Romanticismo y de su cercanía a la cultura popular.

Surgen intérpretes como Angelillo, Estrellita Castro, Custodia Romero, Pilar Arcos, Miguel de Molina, Anita

Sevilla, Imperio Argentina, Lola Cabello, Encarnita Marzal, Rosarillo de Triana y Concha Piquer.

Miguel de Molina fue presentado como un renovador del arte gitano. En *El zorongo gitano* escenificó las zambras, bulerías solo con el zapateo y palillos.

Inma María Luna afirma que, de entre las actuaciones de aquellos cantaores, fue fundamental la labor creativa de Angelillo, que a finales de los años 20, es una figura a la altura del Niño de Marchena, Guerrita o Pena. Se incorpora la orquesta al flamenco.[16]

Se componen canciones con orquesta, con ritmos musicales como bulerías, tientos, farrucas... El Niño de Marchena estuvo muy relacionado con las variedades, el teatro, los inicios del cine y la revista. También Lola Cabello utiliza en sus canciones ese carácter mixto entre la copla flamenca y el pasodoble.

16 *Ibidem*

Los años treinta

En esta década el fascismo se fue asentando en Alemania e Italia (en España estaba por irrumpir) y el comunismo terminó por hundir sus raíces en Rusia. El mundo quedó dividido en dos grandes bloques de extremos que, no solo seguimos arrastrando, sino que hemos acentuado a medida que volvemos a acercarnos a esta década en otro siglo.

En España el malestar social fue en aumento después de la Primera Guerra Mundial, conflicto en el que España se declaró neutral. Lo que no pudimos esquivar fue la bancarrota mundial. El año 1929 provocó un aumento del paro y una desigualdad social que recordaba a los peores momentos del siglo XIX.

En este panorama surgieron movimientos que atrajeron a su causa a quienes no estaban conformes, a los que no se contentaban con lo que estaba pasando. Fue el caso de Falange que, de ideología fascista, ganó adeptos entre los jóvenes. También hubo movimientos socialistas y comunistas que intentaban organizar una rebelión popular.

En España se implanta la Segunda República en 1931, implantando unos principios fundamentales:

1. Principio de igualdad de los españoles ante la ley, al proclamar a España como «una república de trabajadores de toda clase».

2. Principio de laicidad en la que se contempla la eliminación de la religión de la vida política. Reconocimiento, asimismo, del matrimonio civil y el divorcio.

3. El principio de elección y movilidad de todos los cargos públicos, incluido el jefe de Estado.

4. El principio de unicameralidad, que suponía que el poder legislativo sería ejercido por una sola Cámara, el Congreso de los Diputados.

5. Se preveía la posibilidad de la realización de una expropiación forzosa de cualquier tipo de propiedad, a cambio de una indemnización, para utilización social, así como la posibilidad de nacionalizar los servicios públicos.

6. Amplia declaración de derechos y libertades. Concedía el voto desde los 23 años con sufragio universal (también femenino desde las elecciones de 1933).

Estas premisas no consiguieron calmar los ánimos porque, como decía un antiguo profesor de Historia: «La guerra estalla cuando a la gente se le toca la comida». La Segunda República quedó interrumpida en 1936, con el estallido de la Guerra Civil (1936-1939).

La población es predominantemente rural, sin formación, pobre, mal comunicada. Sin más industria que las pequeñas manufacturas de Levante, la metalurgia del País Vasco y la textil en Cataluña. El resto de España seguía sumido en la oscuridad de finales del siglo XIX.

Era una sociedad eminentemente agrícola que no conocía descanso, sobrevivía con una economía de subsistencia. Esta era la España que, lejos de las grandes urbes como Madrid o Barcelona, no tenía derecho al ocio ni a la esperanza.

En la ciudad se vivía hacinado en pisos construidos para pobres, con todo lo que eso implica. Los trabajos en la ciudad daban para subsistir a duras penas sin futuro. Las mujeres solo podían acceder a los trabajos que ellos no querían y que estaban aún peor pagados, aunque nos parezca que eso era imposible.

La distancia entre clases sociales era enorme. Monarquía y aristocracia acumulaban la riqueza, tenían la llave del empleo (sirvientes en casas, fincas, fábricas), poseían el poder político y administrativo. En el otro extremo, la ciudadanía, trabajadores con sueldos paupérrimos, sin derechos, ni acceso a sanidad o educación (todas la manos debían sumar).

En 1931 Clara Campoamor y Victoria Kent, ambas diputadas que abogaban por la igualdad de derechos, se enfrentan, no por el hecho en sí de reclamar el voto femenino, sino por el momento histórico y social. Mientras que para Campoamor, la redacción de la Constitución del 31 era una ocasión única para conseguir lo que habían reclamado durante tantos años, Kent sostenía que, a corto plazo, podía poner en peligro la República.

Así Victoria Kent sostendría:

> Creo que no es el momento de otorgar el voto a la mujer española. Lo dice una mujer que, en el momento crítico de decirlo, renuncia a un ideal (...). Cuando transcurran unos años y vea la mujer los frutos de la República y recoja la mujer en la educación y en la vida de sus hijos los frutos de la República (...), entonces, señores diputados, la mujer será la más ferviente, la más ardiente defensora de la República (…). Si las mujeres españolas fueran todas obreras, si las mujeres españolas hubiesen atravesado ya un periodo universitario y estuvieran liberadas en su conciencia, yo me levantaría hoy frente a toda la Cámara para pedir el voto femenino.

La réplica de Clara Campoamor fue demoledora:

> ¿Que cuándo las mujeres se han levantado para protestar de la guerra de Marruecos? Primero: ¿y por qué no los hombres? Segundo: ¿quién protestó y se levantó en Zaragoza cuando la guerra de Cuba más que las mujeres? ¿Quién nutrió la manifestación proresponsabilidades del Ateneo, con motivo del desastre de Annual, más que las mujeres, que iban en mayor número que los hombres? ¡Las mujeres! (...). Los que votasteis por la República, y a quienes os votaron los republicanos, meditad un momento y decid si habéis votado solos, si os votaron sólo los hombres. ¿Ha estado ausente del voto la mujer? Pues entonces, si afirmáis que la mujer no influye para nada en la vida política del hombre, estáis —fijaos bien— afirmando su personalidad, afirmando la resistencia a acatarlos.

Kent creía que el voto de la mujer española, aún sin formación suficiente, se vería condicionado por el del marido, como así ocurrió. (...) A eso, un solo argumento: aunque no queráis y si por acaso admitís la incapacidad femenina, votáis con la mitad de vuestro ser incapaz. Yo y todas las mujeres a quienes represento queremos votar con nuestra mitad masculina, porque no hay degeneración de sexos, porque todos somos hijos de hombre y mujer y recibimos por igual las dos partes de nuestro ser, argumento que han desarrollado los biólogos. Somos producto de dos seres; no hay incapacidad posible de vosotros a mí, ni de mí a vosotros.

En 1931 se consigue el voto femenino, pero lo realmente importante del momento, porque de ahí se entiende también la fuerza de la mujer en la copla, era que dos voces femeninas se enfrentaban en una plaza pública por los derechos de la propia mujer. Tanto Kent como Campoamor representaban la imagen de la mujer fuerte, independiente, que no se doblegaba.

Se inicia un camino en el progreso educativo, laboral y social que destruyó en 1939 Franco y que no reaparecería hasta bien entrados los 70.

España estaba llena de iglesias y residencias religiosas con impresionantes obras de arte. Innumerables conventos fueron desalojados y puestos a la venta gracias a las diferentes desamortizaciones que comenzaron en 1798, continuaron con Mendizábal y siguieron con diferentes ministros a lo largo del siglo XIX.

Durante la Guerra Civil muchos retablos de parroquias rurales sucumbieron a las bombas y expolios. Este fue uno de los grandes dramas y desangramiento que sufrió nuestro patrimonio. Ya en 1734 habíamos perdido piezas de valor incalculable en el incendio del Real Alcázar, residencia de los reyes españoles hasta Felipe V.

Algunas fechas importantes que no hay que perder de vista para entender todo lo que vino después, según Teresa Álvarez Olías, serían:

1. Los incidentes de Casas Viejas (Cádiz) en 1933, durante el enfrentamiento que se produjo entre un grupo minúsculo de anarquistas y el gobierno republicano.

2. En 1936 triunfa el Frente Popular y la derecha se indigna.

3. Sublevación del general Franco e inicio de la Guerra Civil.

4. Retroceso social a causa de la victoria de Franco en la Guerra Civil e implantación de una dictadura que llegó hasta 1975.[17]

En estos años triunfan las grandes figuras de la canción. Los artistas se atreven a mezclar estilos, provocando que la canción española creciera de manera exponencial: Angelillo, Marchena, Valderrama, Lola Cabello, Anita Sevilla, Niña de

17 https://teresaalvarezolias.com/2020/11/02/la-decada-de-1930-en-espana/

la Puebla, el Pinto, Gracia de Triana, la Paquera de Jerez, el Príncipe Gitano o Rafael Farina. En la escenificación de la canción tiene un papel fundamental Manolo Caracol.

Como cantaora la Niña de la Puebla cosecha un gran éxito recorriendo España junto a Pastora Pavón, Juanito Valderrama, Guerrita, Pepita Sevilla, Pinto, el América, la Niña de Antequera. Guillén y Quintero crean para ella el espectáculo *Sol y sombra*, división que se hace en las plazas de toros.

En 1930 Luisita Esteso graba por primera vez composiciones del maestro Quiroga. En junio Concha Piquer grabó «La trianera».

En 1929 Miguel de Molina actuaba en todo tipo de sitios. Al año siguiente llega a Madrid y es allí donde comienza a brillar con luz propia, tanto en el Villa Rosa (plaza Santa Ana) como en el Teatro Romea.

Entonces sucedió algo muy importante para mi carrera: decidí crear mi primera blusa de fantasía. La ropa flamenca consistía en el típico traje andaluz. Mis blusas, para aquella época tan plagada de prejuicios, eran bastante petardas y atrevidas. Mi propósito no era vestirme de mujer, pero sí con una pizca de aire femenino[18].

El éxito de la copla en los primeros años 30 estuvo auspiciado por la tendencia nacionalista de artistas como Lorca o Falla. El poeta granadino era un gran aficionado a la música. Recogió viejas canciones en 1931, cuando se proclamó la Primera República. Estas canciones fueron armonizadas por él y acompañó al piano en la grabación a la Argentinita: «Zorongo gitano», «Sevillanas del siglo XVIII», «En el café de Chinitas», «Los cuatro muleros» o «Anda jaleo», que en 1998 grabó de nuevo Ana Belén en el célebre CD *Lorquiana*.

18 *Botín de guerra, de Miguel de Molina*. Editorial Almuzara, 2012.

Después de la muerte de Julio Romero de Torres (1874-1930), Rosarillo de Triana busca a Salvador Valverde para pedirle que le componga una canción a la memoria del pintor cordobés. Al pensar en quién puede ponerle música a un encargo, que tampoco es que le entusiasmara, recuerda que hace poco ha llegado a Madrid Manuel Quiroga. Así nace «Adiós a Romero de Torres», primera canción que componen juntos.

La segunda canción que firman juntos sería «Lucerito de Sevilla», después llegaría «Pena gitana», un pedido de Imperio Argentina.

En 1932 Rafael de León se traslada a Madrid, alentado por Quiroga. Allí conoce a Valverde. De ahí nace el primer gran trío de la copla Valverde, León y Quiroga; el segundo gran trío, en realidad fue el más grande y lo componen dos de los tres del anterior: Quintero (el dramaturgo), León y Quiroga.

Rafael de León acabaría siendo el autor más destacado de la canción española. Sus primeras canciones nacen en la órbita del cuplé y el andalucismo costumbrista. Es un gran conocedor del flamenco, como el músico Manuel Quiroga. Fue fundamental, además, su unión con Juan Mostazo, Antonio Quintero, Genaro Monreal y Ramón Perelló.

León fue considerado el mejor autor de la canción española. La renovó completamente a través de la calidad de sus letras, partiendo de lo popular. Sería determinante la relación entre Rafael de León, considerado por muchos como un poeta más de la Generación del 27, y Lorca. El poeta granadino tenía una visión muy musical de lo teatral y muy teatral de los espectáculos folclóricos.

En 1931 se conocieron Concha Piquer y Rafael de León. Durante el servicio militar en Sevilla la conoció cuando actuaba en el Teatro Lope de Vega. Él entró en el camerino:

«—¿Es usted Concha Piquer?
—Sí. Y usted es maricón».

Una vez más la palabra. Una vez más la homosexualidad como reconocedor, como señalador, como mácula posible e insulto de facto. De cualquier manera, después de aquel primer encuentro, ambos entablaron una relación de amistad que perduraría.

En 1933, Concha Piquer comenzó su relación sentimental con el torero Antonio Márquez, casado y con tres hijos. No es casualidad que fuese ella quien grabara «Se dice», el año que la mujer en España estrenaba su derecho a votar.

Otra canción que llegó al éxito más absoluto fue «Mi jaca», con la que se estrena como autor el músico sevillano Juan Mostazo Morales, que en 1934 trasladó su academia de Sevilla a la calle de Chinchilla en Madrid. También fue el autor de una de las coplas más emblemáticas y que más alegrías le dio a Miguel de Molina, «La bien pagá».

Las academias enseñaban baile, cante, palillos, recitado y puesta en escena. En Sevilla era muy conocida la de Eloísa Albéniz, y en Madrid la del maestro Román.

En 1935, cuando el cuplé daba sus últimos coletazos, la reina de este género, Raquel Meller, grabó «Bajo los puentes del Sena», un cuplé con aire de vals, escrito por Valverde, León y Quiroga, que ese mismo año firmaron «Ojos verdes».

El 11 de abril de 1935 se estrenó en el cine madrileño Rialto *Morena Clara*, la película que más se vio en la Guerra Civil por parte de los dos bandos. Interpretada por Imperio Argentina y Miguel Ligero, incluía canciones como «Échale guindas al pavo», «Falsa monea» y «El día que nací yo». La música la firmó Juan Mostazo.

El carácter narrativo de muchas coplas permitió su adaptación al teatro o al cine. Es el caso de «María de la O», que se convirtió en pieza teatral en 1935 y un año más tarde se adaptó al cine con Carmen Amaya y Pastora Imperio.

La llegada de la Guerra Civil no respetó nombres y en 1936 Rafael de León, al que la guerra cogió en Barcelona, fue acusado de derechista por su origen aristocrático y fue

encarcelado. Valverde tuvo que abandonar el país por republicano. Miguel de Molina fue perseguido, represaliado y humillado por su condición de homosexual. Tuvo que exiliarse a Argentina. Pero, sin duda, el peor parado fue Federico García Lorca, asesinado por ser homosexual.

Según Pive Amador:

> A la Niña de la Puebla y a Juanito Valderrama, que iba en su compañía, los sorprendió en Almería. A Manolo Caracol lo cogió en Madrid. Estaba con la Niña de los Peines y con Pepe Pinto. También en Madrid se encontraba Concha Piquer, que en un primer momento se marchó a Francia con Antonio Márquez, pero luego volvió para instalarse en Sevilla, donde pasó casi toda la guerra y montó un espectáculo de variedades con estampas costumbristas en el que actuaban el gran guitarrista Melchor de Marchena y las bailaoras la Malena y la Macarrona.

También las letras de las canciones sufrieron las consecuencias de la guerra. Rafael de León se vio obligado por la censura a cambiar parte de la letra de «Ojos verdes» para evitar alusiones a la prostitución. La canción en voz de la Piquer no cambió ni una coma y por ello fue multada en varias ocasiones.

Dice Juan José Téllez:

> La censura o la prudencia se cebaron con el primer verso, porque la mancebía, esto es, la prostitución era común y corriente, pero era pecado. Así Rocío Jurado llegó a cantarla, incluso en democracia, bajo una pazguata versión que dice: «Apoyá en la trama de la celosía». Raphael, por aquello de no quedar en entredicho cuando la homofobia del franquismo se mofaba de su amaneramiento, lo cantó de la siguiente forma: «Apoyao en el quicio de tu casa un día».

Pero la copla siguió su camino tanto en la música como en el cine. En 1938 Imperio Argentina, quizá la tonadillera que más han relacionado con el régimen franquista, rodó en los estudios Ufa de Berlín *Carmen la de Triana*, primera de las dos películas que grabaría allí.

Estrellita Castro fue otra de las artistas que triunfó en Alemania. En 1938 rodó *Suspiro de España* y *El barbero de Sevilla*.

Este mismo año una niña de trece años, llamada Juanita Reina, debutaría en el teatro Cervantes de Sevilla. Y un año después haría lo propio, una también jovencísima, Lola Flores, que formó parte del espectáculo *Luces de España*, encabezada por los bailaores Rafael Ortega y Custodia Marchena.

En 1939, en San Sebastián, Concha Piquer se negó a interrumpir su espectáculo para que dieran el parte de guerra y fue multada con quinientas pesetas. No sería la primera multa que la artista tuviera que pagar por no plegarse a los deseos del régimen. Total, para que luego cargara, como otras tantas, con el sambenito de *facha*.

Los años cuarenta

Los llamados «años del hambre», como también lo serían en buena parte de Europa. La pobreza se cebaba con Extremadura y Andalucía. A principios del XIX morían directamente por hambre unas trescientas personas al año, bajando la cifra paulatinamente hasta 1929. Al llegar la Segunda República, la mortandad volvió a crecer bruscamente, y en 1933 volvía a las cifras de principio de siglo. Pero la cifra más alta se dio en 1938, con la muerte de mil ciento once personas.

También fueron los años del estraperlo[19], el racionamiento, las colas, el cansancio por una guerra que parecía que jamás acabaría. Porque, como en el sitio de Numancia, los señores de la guerra saben que, si exprimes a la población y la llevas al hambre, la tienes sometida.

El comercio básico no podía mantenerse y, sin él, no había dinero para comprar otros bienes necesarios para seguir con la industria y, así, una rueda de hámster que llevó al país a la más absoluta miseria.

19 Estraperlo: De Straperlo, nombre de una especie de ruleta fraudulenta que se intentó implantar en España en 1935, y es acrónimo de D. *Strauss* y J. *Perlowitz*, sus creadores.
 1. m. coloq. Comercio ilegal de artículos intervenidos por el Estado o sujetos a tasa.
 2. m. coloq. Conjunto de artículos que son objeto del estraperlo.
 3. m. coloq. Chanchullo, intriga.

Ganada la guerra, el régimen, en un intento por parecer moderno, da la espalda a la agricultura y la ganadería, a la vez que al sur. Se establecen industrias pesadas en el norte de la Península, agravando la ya consabida diferencia económica entre los dos puntos cardinales.

Franco estableció una política revanchista basada en el odio, el miedo y la supremacía. Tan cruel fue acción contra los contrarios que incluso Himmler[20] le aconsejó un política represiva menos dura, más favorable a la integración. España no solo tenía hambre, también moría de miedo.

El comercio con Reino Unido y otros países europeos nunca se interrumpió, y la ayuda a Argentina fue fundamental. Eva Perón, seguidora de Rafael de León, de la música española, se erige como la gran salvadora de los niños, trayendo a España leche en polvo, queso americano...

Franco y Suanzes tenían sus propias ideas sobre economía y sobre la historia económica de España. El nacionalismo y el rechazo a lo extranjero culminaron en el ideal de la autarquía[21]. El propio Franco dijo: «España es un país privilegiado que puede bastarse a sí mismo. Tenemos todo lo que hace falta para vivir y nuestra producción es lo suficientemente abundante para asegurar nuestra propia subsistencia. No tenemos necesidad de importar nada».

20 «Fue Himmler a quien Hitler confió la planificación y la implementación de la «solución final». En su discurso más citado ese 4 de octubre de 1943 en Poznan, a un grupo de generales de las SS, Himmler justificó el asesinato en masa de los judíos europeos con las siguientes palabras: «Aquí frente a ustedes, quiero referirme explícitamente a un asunto muy serio... la aniquilación del pueblo judío... La mayoría de ustedes sabrá lo que significa cuando cien cadáveres yacen uno junto al otro, o quinientos o mil... Esta página de gloria en nuestra historia nunca se ha escrito ni se escribirá jamás... Teníamos el derecho moral, estábamos obligados con nuestro pueblo a matar a estas personas que querían matarnos a nosotros». (https://encyclopedia.ushmm.org/content/es/article/heinrich-himmler)

21 autarquía²
Del gr. αὐτάρκεια autárkeia: autosuficiencia.
1. f. autosuficiencia.
2. f. Política de un Estado que intenta bastarse con sus propios recursos.

Y a su vez, como ya hemos visto, abandonaba a su suerte al campo.

La fijación de precios por parte del Gobierno causó grandes daños y provocó un aumento del mercado negro. Los productores verán zarandeada su capacidad de inventiva para esquivar el intervencionismo y reducir costes, abaratando el producto y mermando la calidad.

El presupuesto nacional se destina a gastos militares y cuerpos de seguridad. La sanidad y la educación quedaron olvidados. La clase obrera no necesitaba estudiar, su destino era producir. Y era más barato reemplazarlos que curarlos.

Nuestro país quedaba fuera del plan Marshall y de la OECE (Organización Europea de Cooperación Económica)[22]; al margen de la UEP[23], de la CECA[24]. La virtual quiebra exterior obligó a adoptar un programa de excepción: el Plan de Estabilización de 1959.[25]

En los años 40 Gracia de Triana consigue ser alguien en

22 Creada en 1948 para administrar la ayuda del Plan Marshall, proporcionada por EE. UU. y Canadá para la reconstrucción de Europa tras la Segunda Guerra Mundial.

23 Unidad Educativa de Producción.

24 Comunidad Europea del Carbón y del Acero.

25 Se anuncia la convertibilidad de la peseta y la elevación del tipo de cambio con el dólar desde 42 hasta 60 pesetas, con el objetivo de dar estabilidad a la peseta. Esto fue acompañado de cuantiosos créditos del exterior de los organismos internacionales y del propio gobierno estadounidense.
Elevación de los tipos de interés, limitación de la concesión de créditos bancarios y congelación de salarios, todo ello con el objetivo de tratar de reducir la inflación existente. Con el mismo objetivo se había cerrado en diciembre de 1958 la puerta a la pignoración automática de la deuda pública en el Banco de España, que había constituido otra de las fuentes inflacionistas.
Fomento de la inversión extranjera con una nueva legislación sobre inversiones exteriores que permitía la participación de capitales extranjeros en empresas españolas.
Con el objetivo de limitar el déficit público se propone una reforma fiscal que incremente la recaudación y una limitación del gasto público.

el flamenco. También en estos años, alargándose hasta los años 50 destaca la Paquera de Jerez, que resalta la influencia de la canción sobre el flamenco. Mantiene que la interpretación es lo más importante porque en ella se muestra todo. Tanto sus canciones como sus cantes flamencos son creados por Antonio Gallardo Molina y el músico Nicolás Sánchez.

Cuenta Juan José Téllez que la Niña de los Peines popularizó una letra que hablaba de lo hermosa que era Triana con las banderas republicanas, que se refería a cómo engalanaban el puente de Santa Ana. Con el régimen la letra tuvo que cambiar las banderas por una gitanas, que nadie sabía cómo eran.

Dice Pive Amador[26]:

> En los primeros años de la posguerra la represión franquista se cebó en todos los sectores de la sociedad y muchos artistas fueron víctimas del régimen. Uno de ellos fue Miguel de Molina que, cuando terminó la guerra, regresó a Madrid y ya percibió que el nuevo régimen no iba a perdonarle su adscripción republicana y su condición de homosexual. No obstante, en 1940 reagrupó su compañía para continuar con sus espectáculos. Así llegamos a 1941, cuando el artista malagueño rodó varios cortometrajes en Barcelona, volvió al teatro Pavón de la capital de España, donde comenzaría su particular calvario. Una noche se presentaron unos gabardinas blancas que se identificaron como policías. Estos hombres dijeron a Miguel de Molina que lo tenían que llevar ante el director de Seguridad, pero en realidad lo llevaron a un descampado cerca del paseo de la Castellana. Allí le dieron una paliza, le hicieron tomar aceite de ricino, le cortaron el pelo y lo dejaron abandonado. Cuando Miguel de Molina se recuperó de la humillante agresión, reapareció en el teatro Pavón con una peluca. Incluso se le rindió un homenaje en el que Benavente leyó unas cuartillas en honor del artista malagueño. Pero Miguel

26 *El libro de la copla*, de Pive Amador. Editorial Almuzara, 2013.

sabía que su suerte ya estaba echada, y que se tenía que ir de España, cosa que hizo en 1942.

Miguel de Molina, como Lorca, supo que la homosexualidad hería la *virilidad* de los hombres del régimen, a los que los gais les parecían infrahumanos, y aborrecibles, un error de la naturaleza.

Por aquellos años, Lola Flores convenció a sus padres de que se mudaran a Madrid. Estaba convencida de que iba a triunfar en la capital. No sería un camino de rosas, pero la Faraona tenía razón: iba a triunfar.

Concha Piquer contrató a Manolo Caracol, pero le pidió que se olvidara del flamenco, y se centrara en las coplas con orquesta. Así la copla flamenca ganó esplendor. Coplas que, en ocasiones, nos contaban historias de personajes reales. La Piquer llevaba piezas dedicadas a personajes como Eugenia de Montijo o la reina María de las Mercedes, a la vez que les cantaba a las legendarias Caramba o la Parrala.

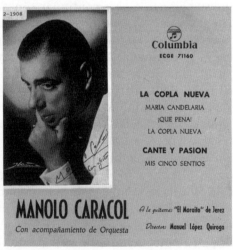

Portada del single de Manolo Caracol con Manuel Morao.

Debemos aquí hacer un inciso para explicar algo sobre un personaje tan importante en la copla como es la Parrala, que tiene de fondo una historia, cuanto menos, curiosa.

Parece ser que hubo dos Parralas. La primera fue Dolores Parrales Moreno, cantaora nacida en Moguer a mediados del siglo XIX. Lorca le dedicó unos versos fúnebres.

La segunda fue Trinidad la Parrala, hermana de Dolores y también cantaora. Fue en ella en quien se inspiran Rafael de León y Valerio para escribir la copla, que luego popularizaría Concha Piquer.

Durante los años cuarenta solo existían dos discográficas: la Compañía del Gramófono Odeón (Odeón, La Voz de su Amo y Regal) y la Casa Columbia.

«A la lima y al limón» fue la canción que más recaudó en 1940.

En 1941 Estrellita Castro grabó «La Lirio», pero la que más recaudó fue «Tatuaje» con Concha Piquer (Valerio, León y Quiroga). Esta copla es única en su composición porque aúna los tempos del vals y del tango de una manera absolutamente magistral.

Comienza con tempo de vals para contar el encuentro de la persona (no dice si es hombre o mujer) y el marinero extranjero que recala en su puerto. Y pasa al tango, mediante una transición suave, apenas perceptible por una rotura en forma de silencio, para enseñarnos a las dos personas sentadas ante un vaso de aguardiente recordando un amor fracasado, el del marino y una mujer que le ha olvidado y le muestra el nombre tatuado de aquella en el pecho, como una herida infinita.

La Piquer reunió por primera vez al trío más importante de la copla, Quintero, León y Quiroga, que marcó un antes y un después en la historia del espectáculo en España, en *Ropa tendida*.

Daniel Pineda Novo[27], años después, contó sobre la creación del espectáculo que Quintero era el encargado de la escenografía, León trabajaba la parte poética y Quiroga la musical. El espectáculo lo pagó el torero Antonio Márquez (ya eran amantes, esa mitología de la canción tonadillera-torero). La pareja no se podía casar porque él ya lo estaba. De ahí que el sevillano le escribiera a Concha Piquer «El romance de la otra»: «Yo soy la otra, la otra,/y a nada tengo derecho,/porque no llevo un anillo,/con una fecha por dentro».[28]

Comenzaron a salir tímidamente las orquestas con vocalistas que interpretaban boleros y ritmos venidos del otro lado del Atlántico. El más importante entre los vocalistas románticos fue Antonio Machín. En este ambiente nocturno surgieron las primeras vocalistas femeninas. La abanderada fue Rina Celi, que logró su mayor éxito en el 43 con «Tarde de fútbol».

Pero el acontecimiento más importante se produjo en 1944, el 18 de febrero, día en el que se estrenó *Zambra*, con Lola Flores y Manolo Caracol. Dicen las lenguas largas que se conocieron un día a las puertas del bar de Pepe Pinto. Pasó un coche de caballos y en él iba Lola Flores con su madre y su representante. Él las invitó a comer en su casa de la calle Feria. Se iniciaba así una tormentosa historia de amor que marcó para siempre a una jovencísima Lola Flores.

Su primera actuación juntos fue en el espectáculo *Zambra*. Él cantaba pegado a la cara de Lola Flores aquel «Niña de fuego». Las crónicas de aquel momento dicen que se notaba la tensión sexual entre los dos artistas. Esto hizo que el espectáculo tuviera un plus, el de la verdad. Nada conmueve más al espectador que una historia de amor que

27 https://www.diariodesevilla.es/sevilla/Rafael-Leon-Piquer-mujer-temperamental_0_1015998577.html

28 https://www.diariodesevilla.es/sevilla/Rafael-Leon-Piquer-mujer-temperamental_0_1015998577.html

emane erotismo, que es lo que marca las grandes pasiones. Ellos no tenían que importarlo, lo estaban viviendo, y eso llegaba a un patio de butacas, ávido de olvidar las penurias para vivir, a través de otros, lo que ellos no podían.

En este espectáculo se ve una clara influencia modernista. La zambra es la canción, la historia, el desarrollo escénico. En definitiva, una creación dramática con características propias.

La producción, una recreación poético-flamenca es de Quintero, León y Quiroga. Un universo en torno a la mujer donde destacan el cante, el baile y los recitados con mucha gesticulación.

El flamenco teatral contaba con una larga historia en la que Caracol había participado. Con Pastora Imperio conoce el alcance de las representaciones y la dramatización de la canción. No hay que olvidar obras anteriores como *La copla andaluza*, o *Las calles de Cádiz*.

No eran los únicos que estaban conociendo las mieles del éxito. Juanito Valderrama, que trabajaba con Concha Piquer, se independizó y montó su propia compañía. En noviembre del mismo año estrenó en el Cómico *Las niñas del jazminero*.

La copla que más recaudó ese año fue «La Lirio», de León, Ochaíta y Quiroga, compuesta para Estrellita Castro, que lo grabó el 3 de julio de 1941. La canción habla de una prostituta que trabaja en un café de marineros que regenta la Bizcocha. No sabemos si los autores ponen a esta en Cádiz por no situar geográficamente a la Bizcocha, meretriz famosa de Granada, o porque la ciudad atlántica tenía más posibilidades poéticas con sus cafés solo para marineros. Lo que sí podemos afirmar es que la Bizcocha tenía su mancebía en el barrio de Manigua, en Granada. Este barrio fue mandado derruir por el alcalde Antonio Gallego Burín, que dio el primer golpe para su demolición el 4 de junio

del 40. Ese día, acompañado de los concejales y el sacerdote Gregorio Espín, comenzó el derribo de la Casa de Socorro en Manigua, que llamaron «barrio rojo (...), zona de juergas, tabernas, de gentes de la vida alegre y desvergonzada» (se incluían los chaperos y travestidos), «de vicio y degeneración» que había hecho que Granada «se deshiciera material y espiritualmente».

En 1946 debutó en el teatro de San Fernando de Sevilla Paquita Rico, que actuaba con Pericón de Cádiz. En ese mismo escenario, Adelita Domingo, daba clases a todas ellas.

El cardenal don Pedro Segura publicó una pastoral prohibiendo la celebración de bailes públicos en Sevilla y su archidiócesis por considerarlos «... estragos de la inocencia, solemnidad del infierno, tinieblas de varones, infamia de doncellas, alegría del diablo e histeria de los ángeles». La prohibición duró dos años y la encargada de vigilar que se cumpliera fue la Guardia Civil.

En 1947, una de las artistas más cotizadas y reclamadas por el cine y por los teatros era Juanita Reina, que se encontraba representando por nuestro país *Solera de España* n°4[29].

29 La empresa de Braulio Murciano Salto solicita al Gobernador Civil la autorización para que el espectáculo de Juanita Reina *Solera de España n°4* pueda ser celebrado en el Teatro Cervantes. La petición va acompañada del preceptivo folleto en el que figura el elenco y la estampa flamenca Gitano Viejo con Pepe Pinto, Caracol de Cádiz, el Chaqueta y Melchor de Marchena, entre otros. Instancia; 1947, mayo, 11, Málaga. Sección Gobierno Civil 12151; conservación buena; tríptico; impreso.

Ese año grabó «Francisco Alegre» y rodó dos películas: *Serenata española[30]*, inspirada en la vida de Albéniz y *La Lola se va a los puertos[31]*.

La posguerra llevó al exilio a miles de españoles. Muchos recalaron en Sudamérica. En vísperas de su viaje a aquellas tierras, en 1948, Juanito Valderrama pensó en la cantidad de compatriotas que se habían tenido que ir sin querer hacerlo y escribió «El emigrante», que se convirtió en un himno.

Este año la canción que más recaudó fue «Francisco Alegre», de Juanita Reina, que también grabó «Y sin embargo, te quiero» de Quintero, León y Quiroga. Y Lola Flores estrena «La Zarzamora».

30 Corre el año 1910 y en el teatro se aplaude con entusiasmo la interpretación de la *Serenata española* de Isaac Albéniz. En uno de los palcos, una pareja, Laura y Brighton, recuerdan al genial compositor, al que conocieron muchos años antes. Siendo un niño ganó el primer premio en el conservatorio de Madrid como intérprete de piano y por temor a una paliza de su padre huyó de casa en busca de la gloria. Tuvo que ir de un país a otro e incluso se enfrentó en un duelo por el amor de una gitanilla. Cuando su vida iba cuesta abajo de cabaret en cabaret, el empresario Brighton lo animó y apoyó de modo que su talento acabaría triunfando en todo el mundo.
 https://www.filmaffinity.com/es/film812444.html

31 Año 1860, isla de San Fernando (Cádiz). Lola embarca en San Fernando para ir a Sanlúcar de Barrameda, al cortijo de D. Diego, un rico hacendado que la pretende. Pero entre el hijo de este, José Luis, y la tonadillera surge un sentimiento de simpatía y atracción mutua. Con apenas 22 años, Juanita Reina se convirtió con esta película en estrella indiscutible de la copla y del cine. Se estrenó en el cine Rialto el 30 de diciembre de 1947, y fue muy bien acogida por el público.

Los años cincuenta

El primer franquismo es el periodo que abarca desde 1939 a 1959; comprendía desde el fin de la contienda hasta el abandono de la autarquía. Se aplicó el Plan de Estabilización de 1959, que dio paso al segundo franquismo (hasta la muerte del dictador). Dentro de este hubo tres etapas:

1. (1939-1945). Segunda Guerra Mundial. España quiere parecerse a la Alemania nazi y a la Italia fascista.

2. (1945-1950). España sufre el aislamiento internacional y la ofensiva de la oposición. Nada que no pudiera arreglarse con disimulo y con la ayuda inesperada de la Guerra Fría. Occidente se reagrupa contra el comunismo.

3. (1951-1959). Conocido como decenio bisagra: de la autarquía de los 40 al desarrollo de los 60. Fue la época de esplendor del nacionalcatolicismo.

En los 50 surgieron Hispavox, Zafiro y Belter, pero las canciones seguían llegando al público a través de la radio y el cine. Es el caso de la película *Lola la Piconera*[32], basada

32 El rodaje de la película, dirigida por Luis Lucia, se inició el 25 de junio de 1950 en los Estudios Sevilla Films de Madrid, mientras que los exteriores

en la obra de José María Pemán, *Cuando las Cortes de Cádiz*. España no se había modernizado, solo había pasado por maquillaje para disimular su enfermizo tono macilento.

Una nueva cantante, Adelfa Soto, hija de la Niña de la Puebla, hizo su aparición en 1952 de la mano de Juanito Valderrama con el estreno del espectáculo *Las alegrías de Juan Vélez*.

En 1952 fue cuando se inició el rodaje de una de las mejores películas españolas de todos los tiempos, *Bienvenido Míster Marshall*, dirigida por Luis García Berlanga. Este recibió el encargo de grabar una historia en la que debía aparecer necesariamente una cantante folclórica. Se unió a Bardem y Mihura para huir del maniqueísmo y escribió la historia de un pueblo que soñaba con que le visitara Mr. Marshall para ayudarlos a salir de la pobreza y el abandono. Esta película, con una carga de profundidad impresionante, se ha quedado para la historia de nuestra filmografía.

Marshall no era otra cosa que un plan que se creó en Estados Unidos para paliar las necesidades de los países europeos, después de la Segunda Guerra Mundial. La folclórica elegida fue Lolita Sevilla, que interpretó por primera vez «Coplillas de las divisas» («Americanos»), escrita por Ochaíta, Valerio y Solano. Hablamos de la famosa: «Americanos, vienen a España guapos y sanos».

Lo que hicieron el trío Berlanga, Mihura y Bardem fue una crítica a aquella España *cateta* y autárquica, que quedaba fuera de los planes internacionales de ayuda por seguir agarrada al fascismo que la comunidad internacional había derrotado con la caída de Hitler. Franco era el recuerdo doloroso de que no habían hecho toda la tarea. Es memorable la escena en la que el alcalde (Pepe Isbert) camina por el pueblo hacia el ayuntamiento del brazo de Lolita Sevilla,

se grabaron en la ciudad de Cádiz, Chiclana de la Frontera, El Puerto de Santa María y Jerez de la Frontera. Las imágenes de Cádiz constituyen un documento privilegiado sobre la ciudad en esos años.

que al otro lado lleva a Manolo Morán y van cantando, llenos de esperanza, aquellas «Coplillas de las divisas».

Pero los americanos pasan por allí como una exhalación y no paran ante la comitiva. Ellos iban a llevar la prosperidad al pueblo. Los vecinos se habían reunido para pedir algunas cosas que creían que mejoraría su vida: un cabezal para una mula, un espejo grande, mapas de colores, dos sacos de abono, una bicicleta, una máquina de coser, un clarinete, un traje con corbata, una vaca... Incluso el propio alcalde tiene una petición: «una fuente con chorrito».

El alcalde se ve obligado a dirigirse al pueblo y es ahí cuando surge el delirante discurso desde el balcón del ayuntamiento: «Como alcalde vuestro que soy, os debo una explicación, y esa explicación que os debo, os la voy a pagar; porque yo, como alcalde vuestro que soy, os aseguro que para pagar esto ni un céntimo ha salido de las arcas públicas, porque en las arcas jamás ha habido un céntimo».

¿Cómo permitió esto la censura que seguía intentando controlar todo lo que llegaba al pueblo? Permitía que tres *rojos* se rieran del régimen mientras cargaba contra Juanita Reina y su «Yo soy esa», que quedó prohibida por hablar claramente de una prostituta que quiere ser algo más que la amante del «hombre respetable».

La copla se caracterizaba por hablar de mujeres perdidas, que sufrían por amor; y de hombres «decentes» tanta mentira contenía entre estas comillas.

En EE. UU. aparecía *High Fidelity* y los discos de 45 rpm. Nacía el *rock and roll*, que llegó a España para hacer crecer los pelos de los hombres y acortar las faldas de las mujeres más modernas. Pensemos que en 1953 el aislamiento del país quedó roto con la firma del acuerdo de cooperación militar con Estados Unidos y la instalación de las bases militares norteamericanas que, si bien hoy detestamos, en aquel momento, fueron la puerta de acceso con letras de neón a la

modernidad, a una nueva cultura que acabaría fagocitando a cualquier otra que se pusiera por delante. En nuestras emisoras comenzaban a sonar nuevas formas de música, aunque aún faltaría mucho para que la cultura de la hamburguesa nos colonizara, igualándonos, a los demás países.

En 1955 Carmen Sevilla protagonizó *Requiebro*[33], en la que interpretaba «Carmen de España» y Antonio Molina llevó por todo el país su «Soy minero». Un año después Marifé de Triana presentaba *Torre de arena*.

En el 57 Concha Piquer estrenaba en el teatro Apolo de Valencia *Puente de coplas*, un espectáculo de Quintero, León y Quiroga, que sería, además, el último porque el 13 de enero 1958, la artista se encontraba actuando en Isla Cristina, en el teatro Victoria, y mientras cantaba «Mañana sale» le falló la voz. Se retiró durante unos momentos, pero volvió a salir, pidió disculpas y acabó el espectáculo. Después de que el público abandonase el teatro, reunió a su compañía y les dijo: «Hoy han escuchado ustedes por última vez a Concha Piquer». Así lo recogió el diario *Las Provincias*: «Conchita Piquer abandona la música tras perder la voz en su último concierto».

Conchita Piquer se retira en lo más alto de su carrera al perder la voz en una actuación en Isla Cristina el 13 de enero. La artista valenciana debutó en 1919, y en 1921 ya triunfaba en Nueva York con «*El florero*», en la ópera *El gato*

33 Duración: 83 min, País: Argentina. Dirección: Carlos Schlieper. Guion: Antonio Quintero, Manuel Tamayo. Paloma Reyes, una cantaora andaluza, debuta en Argentina dedicando su espectáculo a una vieja actriz del lugar, Isabel Mendoza. La actuación resulta un tanto desastrosa, sin embargo, la mujer agradecida por su detalle le regala un colgante. Paloma, sin pensárselo dos veces, se presenta en la mansión de la diva para pedirle consejo. Rápidamente las dos mujeres se hacen amigas e Isabel la cobija en su casa. Todos los habitantes del lugar, criados, jardineros... están encantados con la muchacha. Todos menos el hijo de la actriz, que la considera una aprovechada. Pero del odio al amor solo hay un paso.
(https://www.filmaffinity.com/es/film205899.html)

montés del maestro Penella. En 1927 regresó a España y cautivó al público con «*En tierra extraña*». Después llegaron «*La Parrala*», «*Ojos verdes*», «*Eugenia de Montijo*», «*La otra*» y «*Tatuaje*».

Lo que no pudo, por el contrato que la unía a la discográfica Columbia, fue deja de grabar discos hasta 1963.

Carmen Sevilla, *Circa* 1960.

La copla se iba agotando y aparecían nuevas artistas, como Sara Montiel con un tremendo éxito, *El último cuplé*, que se le ofreció primero a Carmen Sevilla. Ella tuvo que negarse porque estaba rodando en esos momentos *La venganza*, de Juan Antonio Bardem.

Cuando Carmen Sevilla declina la oferta, también lo hicieron los productores que no concebían la película sin

ella. Era el reclamo para la taquilla, sin ella pensaron que la cinta no sería rentable. Pero Juan Orduña creía en su proyecto, así que, lejos de tirar la toalla, le pidió a Sara Montiel, de vacaciones en nuestro país en aquel momento, que la protagonizara. Aceptó y cambió el rumbo de su carrera, que ya era exitosa en México y en Hollywood. *El último cuplé* fue un revulsivo en España y en la vida de Saritísima.

Se estrenó el 6 de mayo de 1957, cuando Sara ya había regresado a Hollywood. Pero esta película supuso su consagración como actriz. La banda sonora incluye temas como «Fumando espero»[34] (tango) y «El relicario»[35] (pasodoble). Dos canciones que hablaban de una mujer moderna, dueña de su destino, sin dejarse someter a una sociedad que esperaba algo muy concreto de ella.

El régimen intentaba mantener un férreo control sobre la sociedad, pero la anexión a la ONU provocó que las fronteras se relajaran. Las estrellas españolas ya no viajaban solo a nuestra amiga Alemania, sino que se abrían camino al otro lado del Atlántico, de donde provenía casi todo lo prohibido. Hoy parece que Penélope Cruz es la única española en tierras estadounidenses, pero mucho antes ya estuvieron Carmen Sevilla y Sara Montiel.

La década de los 50 aún nos tenía que dar algo más, algo que sería absolutamente crucial para la supervivencia del género. En 1959, una joven de dieciséis años llegaba desde Chipiona para probar suerte, Rocío Jurado. Con ella, (re) comenzó todo.

34 Música de Juan Viladomat Massanas y letra de Félix Garzo.

35 Compuesto por José Padilla en 1914, con letra de Armando Oliveros y José María Castellví, redactores del diario barcelonés *El Liberal*. La pieza estaba dedicada a su amigo José Pérez de Rozas.

Rocío Jurado. *Antena*. Edición Argentina 1968.

Encarnita Polo

Y luego, ¿qué?

La llegada de las nuevas músicas americanas, tanto de Estados Unidos como de Sudamérica, la irrupción de la música pop, el turismo internacional..., todo sumó para eliminar la hegemonía de la copla.

En el intento de actualizarse surgieron las «coplas yeyé», de Encarnita Polo, según afirma Lidia García, la mayoría creadas por la pareja Antonio Guijarro y Augusto Algueró, marido entonces de Carmen Sevilla.

En 1963 Rocío Jurado debutó en el teatro Calderón de Barcelona en la compañía del Príncipe Gitano. Antes, había pasado por tablaos de postín en Madrid, mintiendo sobre su edad. Ese mismo año protagonizó su primera película *Los guerrilleros*, junto a Manolo Escobar. Una producción mediocre que le proporcionó más seguidores, más enamorados de su voz. La copla iba perdiendo fuerza en los medios de comunicación, pero la Jurado tenía claro que ella había llegado hasta allí para triunfar. Si había que renovar no iba a ser ella la que pusiera problemas. Su estilismo, sus compositores, su forma de enfrentar la interpretación, y su prodigiosa voz, hicieron de ella una artista absolutamente inconmensurable. Pero había, además, algo mucho más extraordinario en ella: era una diva accesible. Inventó la imagen de

la *diosa familiar*, una lar[36] que estaba en todas las casas. Creo que tuvimos la impresión, cuando murió, de que lo hacía alguien de nuestra familia.

En 1964 lanzó su primer disco con Columbia con canciones de Rafael de León, el maestro Solano y el que sería su talismán, Manuel Alejandro.

En 1966 Lola Flores presentó, en el teatro Calderón, *La guapa de Cádiz*, de Quintero, León y Quiroga. Entre los cantaores, se encontraba el Beni de Cádiz. Entre los bailaores, un jovencísimo el Junco, que con el tiempo se convertiría en algo más que amigo de la cantante jerezana, según Juan Ignacio García Garzón.

Lo cierto es que la vida amorosa de las tonadilleras siempre ha sido motivo de escándalo, de material inflamable para las revistas más amarillas. A mí solo me importa si influyó en algún momento en su carrera, y no precisamente por saber con quién se encamaban, sino porque fueron cantando la biografía emocional de este país.

Con la democracia la copla fue identificada con el franquismo, lo que contribuyó aún más a su estigmatización. Tengo que insistir en la idea de que es absurdo ver filiación política en una expresión artística como fue la copla. Obviamente, durante el régimen todas tuvieron que tratar con el dictador, no por gusto, sino porque no quedaba otra (no niego que a algunas les encantara aquella relación, pero no era una cuestión grupal, sino personal e intransferible). Al igual que sonaba en la República, no como muestrario ideológico de la izquierda, sino como estilo musical que comenzaba a encontrar su camino.

Ni Wagner era nazi, ni los Reyes Católicos franquistas:

36 lar: Del lat. *lar*
 1. m. hogar (‖ sitio de la lumbre en la cocina).
 2. m. Cada uno de los dioses de la casa u hogar a los que rendían culto los antiguos romanos. U. m. en pl.
 3. m. pl. Casa propia u hogar.

Si quisiéramos buscar un año concreto para el nacimiento de la copla podríamos decir 1908 porque fue entonces cuando se puede decir que se produjo el nacimiento biológico de nuestro género. Y es que ese año vinieron al mundo tres verdaderos artistas llamados a ser principalísimos protagonistas de la canción española: Rafael de León, Concha Piquer y Miguel de Molina. pues bien, si queremos buscar un año concreto para situar la muerte de la copla, sería 1982, porque el 9 de diciembre nos dejaba Rafael de León, víctima de un ataque al corazón. La copla se quedaba sin argumentos... y sin poesía.[37]

37 *Una historia de las coplas*, de Pive Amador. Editorial Almuzara, 2013.

«SON LAS COSAS DE LA VIDA,
SON LAS COSAS DEL QUERER»

La copla más que cualquier otro género, tocaba temas muy controvertidos como el hambre, la prostitución, la infidelidad... Argumentos que el régimen no podía tolerar cuando Franco llegó al poder. Porque se trataba de gritar al mundo entero que España estaba en las mejores manos, que no éramos modernos porque teníamos principios. Unos principios que nos llevaban a finales terribles. No hablamos del periodo de guerra, hablamos de la posguerra, de la época de *paz*.

En España antes del alzamiento, como ya hemos visto, la población estaba, literalmente, muriéndose de hambre. Tanto es así que en 1938, Franco bombardeó Madrid con pan:

Durante el día de ayer, la aviación nacional estuvo lanzando sacos de pan sobre Madrid. En total fueron doce aviones a los que Franco ordenó que lanzaran sacos de pan con sus correspondientes paracaídas. Fueron 110 sacos con 180.000 ricos panes de pan candeal. Los aviones lanzaron su preciada mercancía desde el edificio de la Telefónica hasta el puente de Vallecas.

Lo más curioso de todo fue la respuesta del mariscal Miaja. A las ocho y media de la noche anunció a los madrileños por radio que los panes contenían microbios capaces de producir graves trastornos. Según Miaja, la zona de Franco no tiene trigo porque se ha enviado todo a Alemania ante el temor de que estalle un conflicto en toda Europa. Miaja pidió a los madrileños que desconfiaran de la humanidad de los nacionales.[38]

38 (https://www.diariodecadiz.es/efemerides/Franco-bombardea-pan-Madrid_0_740625943.html)

No mejoró la cuestión con el caudillo ya en el poder. Con él llegarían las cartillas de racionamiento. Mi madre cuenta cómo hacían cola para coger una lata de petróleo (por supuesto, la lata la llevaban de casa), cómo las niñas hacían cola para coger un trozo de pan, o un puñado de arroz, lo que le tocase en cada ocasión. Mientras la cola no avanzaba, ellas jugaban; cuando había que dar un paso adelante, bastaba con darle una patada a la lata para que siguiera guardando civilizadamente aquella cola eterna.

Recordemos algunas de las coplas que cantan a la comida, a la falta de esta, a las ganas de hincarle el diente a un pavo, o hundir la cuchara en un cocidito.

«Échale guindas al pavo»[39] cuenta la historia de un gitano que, huyendo de los guardias civiles, entra en un corral y se topa con un pavo y una pava y se los lleva a casa para paliar el hambre, pero es descubierto por el guardia que lo perseguía y, fusil al hombro, le obliga a compartir la comida.

«Cocidito madrileño»[40] es una oda amorosa a la comida típica de Madrid. No hay banquete de Roma, ni menú del Plaza de Nueva York, ni langosta que pueda igualarse con el manjar madrileño. Desde luego era más fácil acceder a él que a todo lo demás.

Otro de los temas, no podía ser de otra forma, es el amor, sobre todo desde el punto de vista de la mujer. Es decir, un amor que hacía del deseo una especie de cadena perpetua a la pena honda y el abandono sistemático. La mujer no se callaba y sufría; la mujer sufría y se rebelaba. Esa rebelión no gustaba a la censura. La mujer se reivindicaba así, ya fuera ama de casa o prostituta. Podríamos decir que los compositores de coplas eran feministas o, al menos, eran mucho más

39 Grabada por primera vez por Imperio Argentina para la película *Morena Clara* de 1936. Bulerías de Ramón Perelló, Sixto Cantabrana Ruíz y Juan Mostazo.

40 Pasodoble. Música: Manuel López Quintero. Autores de la letra: Rafael de León y Antonio Quintero Ramírez. Intérprete: Pepe Blanco.

liberales que algunos de nuestro tiempo. Sí, la mujer perdía, pero es que esa era la realidad. Las mujeres no hemos escrito nuestra historia a base de victorias, sino de derrotas.

El Código Civil de 1889, que estuvo en vigor hasta la llegada de la democracia, determinaba que las hijas mayores de edad, pero menores de veinticinco años no podían dejar la casa paterna sin licencia de los padres y solo para *cambiar de estado*. La soltería seguía siendo, como en siglos pasados, una maldición. La mujer había nacido para unirse a un hombre (bueno o malo, eso no importaba), tener hijos y servir a todo el que se le pusiera por delante, si era de sexo (v)arón (como exponían los DNI de no hace tanto tiempo).

Rafael de León escribió, entre otras, «Soltera yo no me quedo», que cuenta la historia de una mujer que grita a los cuatro vientos que no quiere quedarse soltera porque era quedar marcada para siempre. Le da igual lo que venga con el matrimonio, porque lo importante no es ser feliz, sino estar casada. Y está determinada a acabar con su soltería, que era como estar maldita.

Era inevitable, llegando al amor sufriente, hacer mención a otro de los grandes temas de la copla: el machismo. Hay que pensar que aún hoy vivimos en una sociedad heteropatriarcal, marcada profundamente por la racialización, y la jerarquización de la sociedad, así que podemos imaginar lo que sería hace un siglo para nosotras. Cantarlo era de valiente o no estar bien de la cabeza. De hecho, se consideraba causa de divorcio la infidelidad de la mujer, fuera como fuera, y la del hombre si causaba escándalo. Así, la canción «Tú eres mi marío» le reprocha al marido que llegue a la mesa como si hubiera cometido un delito, sin atreverse a mirarla a la cara. En esta copla se igualan las infidelidades. El marido no ha causado escándalo, pero a ella no le importa, si le ha sido infiel, es como si hubiera cometido un delito.

El sexo se deslizaba entre las sombras de unos versos que intentaban desviar la atención de lo realmente importante. «Ojos verdes» cuenta la historia de una prostituta que se enamora. Canción que recuerda al «Verde que te quiero verde» de Lorca, y así se lo hizo notar el granadino a Rafael de León. El maestro cuenta cómo ella se enamora y antepone su dignidad al dinero. Los ojos verdes son objeto de deseo porque hablan de la esperanza, de infinitos que van más allá de la línea del horizonte.

Y como mar de fondo, la maldad de las mujeres. La copla denuncia aquello que la sociedad gritaba de manera acusatoria: «Hay que ser crueles con las mujeres porque, al final, todas son malas, todas se mueven por dinero, todas quieren cazar a un buen macho y castrarlo». La sociedad grita eso y lo sigue gritando como si, el simple hecho de nacer mujer, fuera un delito o un pecado. Al fin y al cabo eso dice la *Biblia*, ¿no? Nosotras somos el origen del pecado. Ninguna alusión a los hombres, claro.

Prostitución. Se calcula que en los años 40 había en España medio millón de prostitutas. Única opción que tenían muchas mujeres de dar de comer a sus hijos.

«María de la O» es un claro ejemplo de lo que estamos diciendo. La mujer le deja claro que no ama, solo quiere el dinero. Con lo que no cuenta María de la O, posiblemente otra prostituta, es con no poder dejar de amar al hombre que siempre había llevado en el corazón. Y maldice el dinero porque ella creía que era lo único que importaba: la posición social, el qué dirán… La prostitución doméstica de la que tan poco se habla. Pero es que la copla llegó para gritar todas las verdades.

«La bien pagá» es una de las pocas coplas en las que habla el hombre. La cantaba Miguel de Molina con una pasión y una sensibilidad tan sublimes que ha quedado en la historia de la interpretación. Casi inmóvil, con pasos seguros, se acerca a su amante para despreciarla por haberlo sido también de otros hombres. El parné compró los besos, el amor, la compañía. Ahora que llega a reclamarle, él le dice que se va a casar con otra que solo le dio un beso. Ella, en cambio, le vendió su cuerpo por un «puñao de parné».

El tema de la prostitución se levanta como un árbol para dar sombra a la pasión. Y no será la única que cante al amor monetario, en esta línea se encontrarían «La Loba»[41], o «Yo soy esa»[42], dos iconos copleros que también se fijan en el lumpen, en las trabajadoras del sexo, en aquellas que solo pudieron elegir entre el hambre y el hombre.

Artes y oficios. El oficio/arte por antonomasia en la copla es la tauromaquia, única forma de salir de la pobreza y llegar a tener un buen capital: «Capote de grana y oro», «Romance de valentía».

Pero también encontramos oficios menos agradables: «Carcelero, carcelero»[43], «La hija de Juan Simón»[44]; trabajos

41 Zambra de 1959 escrita por Rafael de León y Andrés Molina Moles, y en música compuesto por Manuel López Quiroga, para la gran Marifé de Triana, que estrenó esta letra por primera vez en su espectáculo *Carrusel de España*, en 1960.

42 Zambra compuesta por Quintero, León y Quiroga y que popularizó Juanita Reina. Estrenada en 1952.

43 Quintero, León y Quiroga.

44 Las versiones más famosas de la canción «La hija de Juan Simón» son las de los artistas protagonistas de las dos películas, pero también la han grabado otros, como Juanito Valderrama.

en las Fuerzas Armadas: «Amores de legionario»[45] y desempeñados por mujeres: «Campanera»[46].

Gitanos. El reglamento de la Guardia Civil de 1943 decía:

Artículo 4. Se vigilará escrupulosamente a los gitanos, cuidando mucho de reconocer todos los documentos que tengan, confrontar sus señas particulares, observar sus trajes, averiguar su modo de vida y cuanto conduzca a formar una idea exacta de sus movimientos y ocupaciones indagando el punto al que se dirigen en sus viajes y el objeto de ellos.

Artículo 5. Como esta clase de gente no tiene por lo general residencia fija, se traslada con mucha frecuencia de un lugar a otro, en los que son desconocidos, conviene tomar en ellos todas las noticias necesarias para impedir que cometan robos de caballería o de otra especie.

Artículo 6. Está mandado que los gitanos y chalanes lleven, además de su cédula personal, la Patente de Hacienda que les autorice para ejercer la industria de tratante de caballerías. Por cada una de estas llevarán una guía con la clase, procedencia, edad, hierro y señas, la cual se entregará al comprador (…). Los que no vayan provistos de estos documentos o los que de su examen o comprobación resulte que no están en regla, serán detenidos por la Guardia Civil y puestos a disposición de la Autoridad competente como infractores de la Ley.

45 Autor, Fidel Prado Duque, autor de cuplés y escritor de pequeñas novelas populares del Oeste o de espías, trabajaba para el *Heraldo de Madrid* cuando supo de la historia de Quejía de la Vega, uno de los primeros muertos de la legión.

46 Fue escrita por Genaro Monreal, un famoso compositor musical natural de Ricla (Zaragoza), que escribió la letra junto con Naranjo y Murillo. La estrenó la sevillana Ana María en 1953, aunque no fue hasta 1956 cuando Joselito la popularizó enormemente en la película *El pequeño ruiseñor*.

«Marica no, maricón»

En 1822 se publicó el primer código penal que no mencionaba la sodomía como delito. La sodomía siempre se había referido al concepto antiguo, que incluía todos los actos sexuales no dirigidos a la estricta reproducción. Hasta 1848 esta idea no desapareció. La homosexualidad como delito fue reintroducido en el código penal de 1928, durante el reinado de Alfonso XIII, con el artículo 616 del título X: «El que habitualmente o con escándalo, cometiere actos contrarios al pudor con personas del mismo sexo será castigado con multa de 1000 a 10.000 pesetas e inhibición especial para cargos públicos de seis a doce años».

Las mujeres fueron nombradas explícitamente en el artículo 613: «En los delitos de abusos deshonestos sin publicidad ni escándalo entre hembras, bastara la denuncia de cualquiera de ellas, y si se realizan con publicidad o producen escándalo, la de cualquier persona. En los cometidos entre hombres se procederá de oficio».

Este código penal fue derogado el 13 de abril de 1931 por la Segunda República.

En España no hubo un movimiento homosexual a principios del siglo XX. La Liga Española por la Reforma Sexual fue de las pocas en Europa que no incluyó la homosexualidad en su programa.

No es que el caudillo fuera especialmente empático con estas personas, sino que estaba demasiado ocupado persiguiendo a los disidentes políticos que podían llegar a ser una amenaza para el gobierno. Por eso la reforma de 1944 no modifica la ley del 33, aunque sí tiene en cuenta la corrupción de menores. Se acuerda la creación de los Juzgados Oficiales de Vagos y Maleantes.

En 1954 parecía que la disidencia política estaba controlada a fuerza de violencia. La ley, en ese momento, sí fue endurecida.

La Guerra Civil produjo una fractura en el movimiento LGTB. La persecución y el miedo a los asesinatos que ya se habían cometido contra el colectivo, llevó a que no quisieran atraer ninguna mirada. La huida a países donde no tuvieran la espada de Damocles sobre su cabeza creó una España en la que los miembros del colectivo se veían obligados a esconderse, a llevar una doble vida.

Los homosexuales fueron señalados para hacer creer que ser de izquierdas, era ser *maricón*. Así, se veía a la izquierda como una fábrica de degenerados. Para ellos, para los que no escaparon, solo había dos salidas: la cárcel (Rafael de León al principio del conflicto) o la muerte (Federico García Lorca).

Hay un diálogo en la película *Fresa y chocolate*, absolutamente genial y que aclara muchas cosas, en el que el intelectual gay le dice al macho revolucionario cubano que él también cree en la revolución, pero no en la que se estaba produciendo. El militante comunista acaba diciéndole: «pero la revolución no entra por el culo». La homosexualidad, como la música, no tiene filiación política, la tienen las personas que conforman el colectivo. Es muy diferente.

Algunos de nuestros represaliados: Lorca, Miguel de Molina, Cipriano Rivas Cherif, Luis Cernuda, Vicente Aleixandre...

Había otra forma de llevar la homosexualidad: el silencio, la oscuridad. Fue el caso de Jacinto Benavente o Rafael de León.

Esta forma de malditismo hizo que en Barcelona, concretamente en el Barrio Chino, la extrema pobreza de la posguerra, y la persecución de la homosexualidad, hizo que aumentara la prostitución tanto femenina como masculina de forma espectacular, todo ello con el conocimientos de la Guardia Civil.

La reforma de la Ley de vagos y maleantes

Franco comenzó a perseguir a los llamados «violetas», especialmente a partir del 15 de julio de 1954, año en el que se modifica la Ley de Vagos y Maleantes:

A los homosexuales, rufianes y proxenetas, a los mendigos profesionales y a los que vivan de la mendicidad ajena, exploten menores de edad, enfermos mentales o lisiados se les aplicarán para que cumplan todas sucesivamente, las medidas siguientes:

1. Internado en un establecimiento de trabajo o colonia agrícola. Los homosexuales sometidos a esta medida de seguridad deberán ser internados en instituciones especiales, y en todo caso, con absoluta separación de los demás.

2. Prohibición de residir en determinado lugar o territorio y obligación de declarar su domicilio.

3. Sumisión a la vigilancia de los delegados.

Maricón se convirtió en el peor de los insultos y las granjas de trabajo, en el lugar donde se enterraban. Los retenidos allí sufrían palizas, abusos sexuales y trabajaban sin

descanso, sin apenas comida. Aquellos centros se parecían demasiado a los campos de concentración nazi. Muchos de aquellos represaliados provenían del mundo del espectáculo. Travestis que imitaban a las folclóricas, a Sara Montiel, a mujeres con fuerza que intentaban rebatir la historia desde las letras, con sus voces.

Los establecimientos de trabajo y colonias eran auténticos campos de concentración como el de Tefía en Fuerteventura. Cinco mil personas fueron encarceladas simplemente por homosexuales. La Iglesia y la Medicina colaboraron con el régimen.

Francisco Aylagas Alonso llegó a Fuerteventura el 29 de agosto de 1947. Responde al diario *Falange* cuando le preguntaron qué hacía por allí: «Adquirir unos magníficos terrenos de agua y otros elementos, con el fin de fundar una colonia agrícola penitenciaria, que tendrá talleres para el trabajo, centros de experimentación».

Según Aylagas: «En España no se confina a los delincuentes con el único propósito de alejarlos del contacto con la sociedad, sino que, interpretando el sentido humano y cristiano que define sobre todo a nuestro régimen, se les recupera y devuelve a la convivencia nacional dignificados por el trabajo».

En los campos de concentración nazis a la entrada se podía leer: «El trabajo os hará libres».

El proyecto español toma cuerpo mediante la Orden del Ministerio del 15 de enero de 1954: «(...) se instituye una Colonia Agrícola para el tratamiento de Vagos y Maleantes en Tefía, de la isla de Fuerteventura».[47]

Lo cierto es que Tefía fue una gran vergüenza y uno de esos datos que se hacen incómodos al historiador que, adscrito a una ideología editorial, prefirió obviar algunos aspectos inhumanos de la época de la represión. Hay voces

47 (BOE núm. 30, de 30 de enero de 1954).

que insistieron en contar la verdad, la suya. Es el caso de Octavio García, que fue detenido con veintidós años tras una denuncia anónima. Sin juicio, se le condena por homosexual, corruptor de menores y por escándalo público. Él, en cambio, se defiende diciendo que siempre fue buena persona, y que el único motivo que desencadenó su detención fue «ser maricón».

La Colonia Agrícola Penitenciaria de Tefía fue un campo de concentración durante la dictadura franquista, que servía para la reeducación de homosexuales varones.

En la década de los 50 dos acontecimientos cambiaron el ambiente del Barrio Chino en Barcelona: por un lado, la llegada de los soldados norteamericanos, y por otro, con el cierre de burdeles, la prostitución tuvo que salir a la calle, concentrándose entre las Ramblas y Aviñón (bares, cines, urinarios de las plazas de Cataluña y la del Teatro).

Según Paco Villar[48], el 9 de enero de 1951, los barceloneses se dirigieron a ver cómo arribaban a puerto los navíos de la Sexta Flota. De pronto todo fue una fiesta. Los marines norteamericanos hicieron furor en la ciudad condal. Las prostitutas creían estar viviendo un milagro porque los servicios subieron a cinco dólares. Pensemos que había mujeres que no llegaban a cobrar ni quince pesetas. Los regalos se convirtieron en algo habitual, en lugar de las palizas. Y por las calles se podían ver parejas de prostitutas y marines.

Los encargados de algunos edificios admitían chicas menores de edad, así ocurrió en Habitaciones Aglá (calle Aglá, 9), Habitaciones Vicente (Robador, 55). Todo el mundo quería llevarse un trozo de la tarta al precio que fuera.

En 1960 la cultura gay empezó a aparecer en las grandes ciudades y en los centros más turísticos. La apertura de España a los turistas, el gran capital económico de nuestro país incluso hoy, supuso la llegada de nuevas ideas, de nuevas músicas, de nuevas formas de sentir. El régimen dejaba de ser *puro* para mestizarse con aquellos y aquellas que no veía con buenos ojos. Las divisas son las divisas…

Valcuende y Cáceres[49] sostienen que el turismo gay es específico y, a la hora de elegir actividad y el destino, pesa ser gay. Como si no le pesara a una familia numerosa el hecho de serlo, a la hora de elegir sus vacaciones.

Además este turismo produce destinos y estructuras específicos reservados a los homosexuales masculinos. Torremolinos se convirtió en un oasis de libertad en un país que vivía ya lo que algunos llamaron la «dictablanda», y que no lo fue para todos.

Nuestro clima era un atractivo del que no podían presumir muchos países. El sol y la playa produjeron un *boom*

48 *Historia y leyenda del Barrio Chino. Crónica y documentos de los bajos fondos de Barcelona, 1900-1992*, de Paco Villar. Editorial La Campana, 1997.

49 Valcuende del Río J.M., Cáceres R (2021). «Memoria LGTBI+ y contextos turísticos. El caso de Torremolinos en la Costa del Sol, (España)». Obra colectiva: *Quando a História Acelera*, 176.

económico que España no había conocido con anterioridad. El campo comienza a abandonarse para buscar un futuro mejor en las ciudades.

No nos engañemos, estos cambios no eran bien vistos por los ideólogos del franquismo. La sociedad perdía el miedo al ver que era posible una forma de vida diferente. Las mentalidades cambiaban especialmente en el ámbito urbano, donde el anonimato y cierta libertad social permitieron una mayor visibilización de las disidencias sexuales. Esa visibilidad dio la sensación de que el número de homosexuales crecía. El fiscal de Barcelona, en el informe del año 62, manifiesta su alarma por «la creciente ola de homosexualidad (…), el dique de la Ley de Vagos parece insuficiente para contenerla (…), considera preciso tipificar como delito tan nefando vicio, hijo muchas veces de la vida fácil y licenciosa».

Si algo no era la vida de España, era fácil para las personas que tenían otra manera de vivir su sexualidad.

En Málaga, en el pasaje Begoña, es donde más revolución homosexual hubo. Pensemos que había cincuenta y cinco locales con todo tipo de espectáculos de variedades. En el mundo artístico de la noche destacaron: la Sirena, la Boquilla, Serafino, The Blue Nothe, o la Veneno, que comenzó imitando a Rocío Jurado. Fue en Torremolinos donde conoció a la Salvaora y a Paca la Piraña, que la animaron a irse a probar suerte fuera de Málaga.

Al pasaje fueron artistas como Sara Montiel. José Enrique Monterde afirma que la Montiel fue un icono por mostrar una representación femenina diferente. Era una mujer autosuficiente, libre, cosmopolita…

En 1970 la Ley de Peligrosidad y Rehabilitación Social dio el enfoque de tratar y curar la homosexualidad que establecía: «Serán declarados en estado peligroso y se les aplicarán las correspondientes medidas de seguridad a quienes: se aprecie en ellos una peligrosidad social. Entre los supuestos

de estado peligroso se encuentran el de aquellos que realicen actos de homosexualidad».

Se establecieron dos penales, uno en Badajoz (los pasivos) y otro en Huelva (los activos). En algunas cárceles solía haber zonas reservadas para los detenidos homosexuales. Se intentaba cambiar la orientación sexual de los presos mediante terapia de aversión: tras estímulos homosexuales se daban descargas eléctricas, que cesaban cuando había estímulos heterosexuales. También se aplicó la lobotomía para tratar de curar a homosexuales.

El doctor Laforet dice en un artículo: «Ya era hora de que se hablase claro y decididamente sobre un contagio psíquico tan pernicioso, (hay que evitar) que entre en la moral de la mente de los adolescentes ese aliado del demonio que es el pederasta (…). El sodomita es un monstruo peligroso por su proselitismo».

Había que reprimir incluso por vía penal el afeminamiento. *El Eco de Canarias* del 4 noviembre de 1969 publica:

> Dentro de la nueva Ley parece que se trata de incluir como factor grave de peligrosidad social el afeminamiento en la indumentaria masculina (…), ciertas bandas, pandillas y todos aquellos persistentes en contrariar a la normal convivencia social. En suma, ese narcisismo imperante en la juventud, favorecida por el afeminamiento en el uso de indumentarias y en el sentido hedonista y materialista de la vida, los ebrios, la prostitución, etc.

> Y todo esto que hoy bulle en la mente de selectas clases rectoras parece deducirse del establecimiento diferencial entre hechos delictivos y conductas antisociales (…). La peligrosidad que se deriva de la conducta de muchos jóvenes necesita adecuados remedios y a ello tienden las modificaciones (…), para restablecer las buenas costumbres en la juventud.

En 1970 Mir Bellgai y Roger de Gaimon, seudónimos bajo los que se ocultaban Frances Fancino y Armand de Fluviá, crearon clandestinamente en Barcelona el Movimiento Español de Liberación Homosexual (MELH).

Queipo de Llano mantuvo que «cualquier afeminado o desviado que insulte el Movimiento será muerto como un perro». El jefe de los Servicios Psiquiátricos del régimen franquista, Antonio Vallejo Nájera, se le conocía como el Mengele español, recomendó la esterilización para las presas republicanas y para los homosexuales.

Una visión más tenue tenía Gregorio Marañón que decía que no era cuestionable que los hombres y las mujeres homosexuales siguieran su instinto sexual de la misma manera que lo hacían los heterosexuales. Defendía que el aparato legal no debía ocuparse de la homosexualidad porque:

1. Se les eximía de culpabilidad.

2. La desviación del instinto no debía castigarse, sino ser tratada como asunto médico y como enfermedad debía tratarse.

El catedrático de Medicina Legal y de Psiquiatría de la Universidad de Zaragoza, Valentín Pérez Argilés, defendía que la homosexualidad era una enfermedad contagiosa.

El Magistrado-Juez de los Tribunales de Vagos y Maleantes de Cataluña y Baleares, Antonio Sabater Tomás, dedicó buena parte de su carrera a explorar las causas de la peligrosidad homosexual y las posibilidades de mejora y refinamiento de sus condenas.

En 1971, el 24 de julio, se produjo una gran redada en el pasaje Begoña. Se identificaron a trescientas personas, ciento catorce fueron detenidas y las extranjeras deportadas.

Ni el indulto del 25 de noviembre de 1975 ni la amnistía del 31 de julio de 1976 beneficiaron a los homosexuales que habían sido detenidos.

En 1975, en los inicios de la transición, se creó el Front d'Alliberamen Gai de Catalunya (FAGC) de las cenizas del MELH. La asociación sería legalizada hasta el 15 de julio de 1980. En 1977 el FAGC fue el motor de la creación de la Federació de Fronts d'Alliberament Gai dels Països Catalans y de la Coordinadora de Frentes de Liberación Homosexual del Estado Español en la que participaron la FAGC, los gres grupos de Madrid y el EHGAM.

El 26 de junio, el FAGC convocó la primera manifestación del Orgullo Gay de Barcelona, cuando la homosexualidad todavía era ilegal. Participaron una cinco mil personas. Fue duramente reprimida por la policía. Armand de Fluvià creó en 1977 en Barcelona el Institut Lambda, más tarde Casal Lambda, el primer centro de servicios para homosexuales.

En 1978 se produjo la primera salida del armario pública, la del propio Armand Fluvià, que se emitió en la televisión autonómica TVE, en el programa *Vostè pregunta*. También en este año aparecieron los primeros homosexuales en televisión.

La primera asociación lésbica fue el Grupo de Lluita per l'Alliberament de la Dona, creado en Barcelona en 1979. Incluso después de su creación, las lesbianas mantuvieron un perfil bajo dentro del movimiento, hasta que en 1987 el arresto de dos mujeres por besarse en público provocó el 28 de julio una masiva protesta con beso público en la Puerta del Sol.

Las tensiones entre gais y lesbianas llevan a la creación en 1981 del Colectivo de Feministas Lesbianas de Madrid (CFLM), de ámbito nacional, y el Grupo de Acción por la Liberación Homosexual (GALHO), algo menos radical que el FLHOC. Finalmente, FLHOC y GALHO se disuelven.

La Constitución del 78 aseguraba la democratización y liberación del Estado. Sin embargo, la Ley de Vagos y Maleantes todavía se empleó contra tres personas en ese año. Los últimos presos por homosexualidad fueron liberados en 1979. La resistencia contra la normalización de la homosexualidad no solo llegaba desde la derecha y la iglesia, sino también desde la izquierda. Es muy conocida la entrevista de Tierno Galván en *Interviú* en el 77:

> No, no creo que se les deba castigar. Pero no soy partidario de conceder libertad ni de hacer propaganda del homosexualismo. Creo que hay que poner límites a este tipo de desviaciones, cuando el instinto es una libertad respetable..., siempre que no atente en ningún caso a los modelos de convivencia mayoritariamente aceptados como modelos morales positivos.

Las lesbianas fueron abordadas con menor claridad por estas leyes y fueron procesadas con mucha menos frecuencia por el delito de homosexualidad. Fueron reprimidas utilizando instituciones culturales, religiosas, psiquiátricas y médicas. La cultura lésbica fue empujada a la clandestinidad.

Las mujeres homosexuales durante el franquismo solo podían conocerse clandestinamente. Esa clandestinidad hizo que fueran invisibles y propensas a tener imágenes colectivas sobre ellas definidas negativamente por el estado y sus aparatos. Su invisibilidad las protegía. Usaban palabras en código, como bibliotecaria o librera, para identificarse entre sí. Las lesbianas más jóvenes podían identificarse entre sí preguntándose: ¿Eres un tebeo?

Organizaron cabarets donde podían cuestionar más legítimamente las normas de género mientras socializaban estrictamente con otras mujeres. Las lesbianas crearon sus propias redes económicas para asegurar su capacidad de superviven-

cia. También crearon sus propios espacios en los que sentirse libres, incluso cerca del Paralelo y la Rambla de Barcelona.

Las mujeres solteras podían cohabitar juntas de una manera culturalmente aceptable, siendo aceptadas o desestimadas como *primas*, mientras que dos hombres que cohabitaban juntos eran atacados.

A partir del año de la muerte de Franco crearon su propia escena de bares, teatros, literatura... Las tensiones políticas harían que las lesbianas se separaran de los gais en 1981 y no volverían a unirse hasta principio de la década de 1990.

Las mujeres solteras podían cohabitar juntas de una manera culturalmente aceptable, siendo aceptadas o desestimadas como *primas* mientras que dos hombres que cohabitaban juntos eran atacados como *maricones*.

A veces, las parejas de lesbianas vivían con una pareja de hombres homosexuales. Incluso podían usar a estos hombres para donaciones de semen, para así poder tener hijos y continuar presentándose a la sociedad como heterosexuales culturalmente aceptables. Algunas lesbianas en áreas rurales buscaron deliberadamente los conventos como un lugar más seguro para vivir.

Además de la amenaza de la terapia de conversión, las lesbianas tenían que preocuparse de que otros miembros de su familia descubrieran su orientación. Esto incluyó ser repudiadas por sus familias o ser agredidas por miembros de la familia.

En las zonas rurales, las lesbianas estaban tremendamente aisladas y algunas intentaron escapar mediante la educación. Una vez que lo lograban, sus opciones a menudo se limitaban a enseñar donde continuamente temerían ser denunciadas.

Las décadas de 1920 y 1930 habían creado un cambio de moda en España que permitió a las mujeres hacerse eco de sus contrapartes extranjeras en el uso de ropa y estilos tradi-

cionalmente asociados con la masculinidad. Esto permitió una mayor autoexpresión de la moda, con la imposición de un estilo femenino genérico que pretendía *oblatar* la identidad sexual femenina.

En 1941 se creó el Patronato de Protección a la Mujer para regenerar a las mujeres descarriadas: delincuentes, mendigas, escapadas de casa, madres solteras, etc., quienes eran recluidas en centros dependientes del Patronato.. La dictadura castigaba brutalmente a estas mujeres *rojas*, que eran paseadas en ropa interior con la cabeza rapada, violadas, o fusiladas.

En *Primeras caricias: 50 mujeres cuentan su primera experiencia con otra mujer*, Beatriz Gimeno cuenta que varias mujeres lesbianas durante los 50 y 70 fueron internadas en manicomios españoles, donde se les sometían a electrochoques, llevadas allí por presión de médicos y familiares para intentar llevar una *vida normal*.

La cultura lésbica siguió siendo invisible para la mayoría de la población. Los hombres gais estaban fuera del armario, pero las lesbianas seguían siendo marginadas y permaneciendo ocultas. Durante el periodo franquista, Chueca era un barrio de clase trabajadora que también era el hogar de muchas prostitutas. Más tarde, el área se transformaría en uno de los ejes más importantes del pensamiento español de izquierda radical y sería una parte intrínseca de la identidad LGTBI madrileña.

La Cabaña Café y los Baños Orientales eran puntos de encuentro en Barcelona.

En las zonas urbanas, las lesbianas a veces organizaban fiestas solo para mujeres. Uno de los primeros bares lésbicos que se abrió en España fue Daniel's, en 1975 en Plaza de Cardona (Barcelona). La pista de baile tenía una luz roja que se encendía cuando había redada, dando tiempo a las

mujeres a tomar asiento y así simular que simplemente estaban hablando.

La consideración de la superioridad del hombre, y de la virilidad como valor ejemplar y supremo y el estatus de la mujer a su servicio, como mero instrumento para la perpetuación de la raza, fueron las consignas oficiales del régimen y de su religión oficial. Este contexto ideológico puramente patriarcal excluía cualquier disidencia sexual y de género. La homosexualidad y la bisexualidad, tanto masculina como femenina, así como cualquier ruptura con el binarismo de género, se consideraban no solo pecaminosas sino delito y enfermedad. Todas las instituciones del sistema fueron puestas al servicio de esta ideología machista y profundamente LGTB-fóbica.

«¿*Dónde estabas, amor, de madrugada?*»

Las variedades nacieron a mitad del siglo XIX, pero su momento más álgido fue desde 1880 hasta la Primera Guerra Mundial. En aquel momento estos espectáculos no eran sino la suma de actuaciones sin apenas pausa. Los pases comenzaban con banda de música y seguían los transformistas imitando a estrellas del momento.

Según Irene Mendoza[50] se podían clasificar los transformistas por categorías.

En un primer momento, hombre y mujeres se suben a los escenarios con el nombre de transformistas. Es el caso de Fátivia Miris o la Bella Dora. A este periodo también se adscribe la famosísima Sarah Bernhardt, que representó a hombres en obras de Shakespeare. No fueron bien acogidas, obviamente, estas mujeres a las que se las «toleraba», según Cristóbal Castro, «con tal que sean tiples y guapas».

En un segundo momento el transformismo consistió en un cambio de vestimenta para imitar a las mujeres en su comportamiento y su forma de cantar. La transformación se hacía en escena. Los trajes se hacían especialmente para sus espectáculos. El ejemplo más claro sería el de Frégoli.

50 «Los nombres propios del transformismo. Una aproximación al fenómeno de los siglos XIX y XX». Texto que forma parte del libro: VV. AA., *Maricorners. Investigaciones queer en la Academia*, Madrid, ed. Egales, 2020.

La designación en inglés fue *cross-dressing* (el hombre se transforma en mujer) y *female impersonator* (la mujer en hombre). La evolución del género y de los fascismos en Europa hizo que las mujeres salieran de escena para dejarle todo el protagonismo al hombre que aprovechó la oportunidad para hacerse fuerte en un género que lo llevaba a los límites de la marginalidad.

El transformista más importante de la época fue el italiano Frégoli que dejaba pasmado al público con la rapidez de sus cambios de vestidos y la cantidad de personajes que imitaba. Sus números se sustentaban sobre la burla y la caricatura de personajes famosos.

En 1969 Sebastià Gasch escribió: «Con Frégoli brotaban, llevadas a la escena, las primeras intuiciones de los temas de nuestro tiempo: el predominio de la acción, la rapidez, la velocidad, todo lo que después habían de personificar el cine, el auto o el avión».

Los artistas se transformaban en el escenario porque no tenían camerino. Los espectadores podían pagar un poco más para ver esa fase, lo que nos lleva al voyerismo o la identificación entre el espectador y el artista, que recibían piropos o insultos por parte del público:

El transformista adelantándose a las candilejas para saludar y con un movimiento brusco despojose de la peluca y la goyesca redecilla para mostrar altivamente su cabeza morena. Un chusco de la gradería gritó fingiendo asombro: —¡Anda; pero si es un hombre! Inmediatamente otras voces atipladas continuaron: —¡Mariposa! —¡Goloso! —¡Apio! El transformista, impávido, dirigiéndose a sus localidades de donde surgieron los apóstrofes, respondió antes de abandonar la escena: —¡Ay, qué cursis! ¡Ya no se dice apios! ¡Se dice vidrio!

(2004, Retana, 40)

El travestismo era una forma de transgresión y subversión en una sociedad mojigata que negaba cualquier perspectiva de otras posibilidades de identidad de género y de sexualidad.

A veces estos transformistas eran mejores que las propias artistas imitadas. En una actuación la madre de una de aquellas artistas imitadas se puso en pie en mitad de la actuación de un transformista y gritó: «—A todos los hombres así los mandaría yo a Fernando Poo»[51].

Ver a Lola Flores recitar el soneto «Duda» de Rafael de León explica casi a la perfección la importancia del género en la vida de los transexuales, travestis u homosexuales de este país. Lola recoge los versos del compositor y poeta sevillano y los exagera, los transforma, los eleva en su teatralidad y los convierte en un *quejío* de resentimiento amoroso por el amante que abandona el lecho para buscar otras aventuras.

La copla se atrevía a decir lo que muchos tenían que callar a diario. Sus temas, aparentemente inofensivos, eran, en realidad, bombas que de manera sorprendente esquivaron la censura: prostitución, tensiones familiares, lucha de géneros, lucha de clases, falta de libertad, fortuna, destino, muerte, amor, desamor, homosexualidad…

La relación de la copla con la homosexualidad viene de los orígenes de este género. Tres homosexuales tuvieron mucho que ver: Lorca, Rafael de León y Miguel de Molina. Ellos sostienen el andamiaje del éxito de la copla.

Dicen que sentados en una mesa en el café La Granja de Oriente de Barcelona, Rafael de León junto a Lorca compusieron la letra de «Ojos verdes». Esta primera versión se supone que era claramente homosexual, aunque no nos ha llegado ningún registro de ella. Hoy sabemos que Lorca conoció de primera mano aquella canción, pero no par-

51 Grito atribuido a la madre de una cupletista indignada ante el éxito de los transformistas. La anécdota se completa con una pregunta de vuelta: «¿Pero cree usted que cabrían todos allí?»

ticipó en su creación. Es más, le hizo un apunte crítico a Rafael de León, que conocía «Verde que te quiero verde», para criticarle el parecido de ambas composiciones.

Monumento a Lola Flores
ubicado en Jerez de la Frontera.

Los años de mayor éxito de estos transformistas en España se sitúa entre 1900 y 1910. Tras la Guerra Civil no encontraron teatros que les abriesen sus puertas.

Miguel de Molina revolucionó el género y su estética. Sus colgantes, sus blusas de mangas abullonadas, sus cuidados botines, chaquetillas cortas y sombreros fueron sus señas de identidad sobre las tablas. Cantaba con una poderosa voz masculina, templada, con un dominio de la voz y la técnica que no anulaba los deseos del corazón.

En cuanto al cine, el mejor ejemplo lo representan dos películas que se apoyan en la figura de Miguel de Molina,

Las cosas del querer I y *Las cosas del querer II*, dirigidas por Jaime Chávarri.

La alcoba, la luna, la farola, la reja, el pozo, el puñal, el luto… Eran símbolos que podíamos encontrar tanto en la copla como en los poemas de Lorca, porque ambos venían del romance de la tradición oral y esta juega con unos símbolos muy precisos para que el oyente pudiera fijar con facilidad la historia en su cabeza.

Cuando se habla de copla y poesía siempre se nombran autores homosexuales. No es casualidad que tengamos siempre presente a Lorca y nunca a Rafael Alberti, o Dámaso Alonso. ¿Por qué? Porque la reivindicación del amor con aspavientos no era propia de un *hombre de verdad*.

La sentimentalidad del hombre siempre fue negada. ¿Cuántas veces hemos escuchado eso de *los hombres no lloran*? Andalucía tiene grabada en su memoria histórica incluso la frase que Aixa, madre de Boabdil, le dijo a su hijo tras perder Granada: «Llora como una mujer, lo que no has sabido defender como un hombre». Esa expresión, nada inocente, marca la esencia del hombre en España: los hombres no lloran, luchan; el llanto es símbolo de debilidad, de pérdida; las mujeres lloran porque son débiles.

Lo cierto es que ese concepto de lo que debía ser la *virilidad* ha llegado incluso hasta nosotros y nos cuesta entender conceptos como travestismo, transformismo, transexualidad, drag, homosexualidad:

1. Travestismo: vestirse de manera tradicionalmente asociada a un género. No tiene por qué estar unido a la identidad de género u orientación sexual.

2. Transformismo: caracterización de un hombre o una mujer en el sexo opuesto. No está ligado a la identidad sexual.

3. Transexualidad: condición de una persona cuyo sexo psicológico difiere del biológico.

4. Homosexualidad: atracción romántica y sexual entre personas del mismo sexo.

5. Drag: proviene del teatro shakesperiano, en el que los hombres hacían también el papel de las mujeres. También se apunta que viene de *dragging*, que se refiere al arrastre de los vestidos por el escenario. Influyó en la creación del vodevil, que se basa en el equívoco para montar sus tramas, que pudo desarrollarse gracias a las *molly house*, el equivalente a un bar de ambiente.

Es decir, no deberíamos seguir confundiendo los términos y, por tanto, tal vez deberíamos replantearnos si hablar de copla y homosexualidad no es un encorsetamiento social para que seamos capaces de asimilar lo diferente. Lo cierto es que la copla siempre ha sido *queer*, ninguno de los otros conceptos la define con más precisión que este último.

Las divas se convierten en símbolos de la iconografía *queer* y son elevadas casi a diosas, a madres y padres (aunque mucho más a madres) de los diferentes, de los que no viven la vida de una manera tradicional y trazada de antemano. En esta estela encontramos el transformismo, absolutamente enamorado de la copla, y el mundo LGTBIQ+ rendido a un sentimiento que es universal, que es suyo por derecho propio. Porque la copla es sufrimiento y nadie ha sufrido más en este país que el *extraño*, el que amaba fuera de las convenciones, el que se mantenía siempre lejos del orden establecido. Dos estrellas sobresalen por encima del resto: Lola Flores y Rocío Jurado.

Alicia Villar Martos[52] explica que Cádiz, lugar de nacimiento de las dos estrellas de la canción andaluza, es una tierra muy arraigada al folclore popular con una forma de expresión única y propia: el carnaval, una expresión artística con denominación de origen en la que el transformismo y unas letras reivindicativas recuperan el espíritu coplero de crítica y lamento.

Átense los machos porque con la copla se rompieron los moldes y se unieron los que estaban fuera, los desheredados, los mariquitas, maricas y maricones; las bolleras; los *raritos/as* que se visten de lo otro, de lo que no son. Agárrense fuerte porque no hubo nada igual en el mundo como la copla: tan subversiva, tan libre, tan sexual e indecente, tan inteligente como para haberse reído a mandíbula batiente de una censura casposa, pobre y ridícula que asoló nuestro país y que vuelve por sus fueros.

Durante más de cuarenta años, no solo en época franquista, la censura estuvo al acecho para mantener intacta la moral de los españoles. Por eso vislumbramos de manera clara la imagen de Miguel de Molina como la de la otra sentimentalidad, frente a la del *hombre viril* que transmitían los intérpretes de canción flamenca como Rafael Farina, Juanito Valderrama o Antonio Molina.

La vida del artista no estaba bien vista por una sociedad que pensaba que dedicarse a la escena era como ejercer la prostitución. Las personas de bien tenían un trabajo, se casaban, tenían una hipoteca e hijos. El espectáculo era libertad en un país que no la permitía. La presencia masculina era escasa. Las variedades en España fueron una adaptación de lo que se hacía en Francia (Mayol, Polin, Bach, Wassor, Sinoël, Vilbert, Paulus, Ermax, Aristide Bruant o Fragson), donde algunos hombres competían por alcanzar la fama.

52 *La relación entre la copla y el travestismo español: De Lola Flores a Rocío Jurado*, de Alicia Villar Martos. Universidad de Sevilla; Facultad de Comunicación, Grado en Comunicación Audiovisual, noviembre de 2022.

Antonio Molina

Estos fueron bien considerados hasta 1933 (gobierno conservador de la República), año en el que los espectáculos que ofrecían fueron considerados algo inmoral. Con la llegada de Franco se prohibieron, llevando a muchos artistas a la pobreza más absoluta.

Si hubo una ciudad, primer y último bastión para estos espectáculos, esa fue Barcelona. En el número 10 de la calle Cid existió hace años una sala de fiestas que situó a la ciudad condal en el punto de mira de la gente con ganas de divertirse. La Criolla, que así se llamaba, situada en el Barrio Chino, se convirtió en punto de referencia. Los bombardeos de 1938 arrasaron media ciudad y con ella la sala de fiestas. El 28 de octubre de 1920 el ayuntamiento autoriza a Valentí Gabarró a modificar tres aberturas del edificio que fuera, años antes, el que distribuyera luz a Barcelona.

Convertido el edificio en sala de fiestas y habiendo perdido su condición de central eléctrica, el Barrio Chino lle-

nará páginas en la prensa no por los espectáculos que allí podían verse, sino por los altercados que acaecían en sus calles. Hay otro motivo común para que la prensa se acuerde de aquel barrio marginal de la Barcelona de posguerra, la Reina del Barrio Chino, a la que, en muchas ocasiones se alude por haber sido detenida una vez más.

Lo cierto es que el nombramiento de tan alto honor nobiliario-pedestre fue dado por la propia reina del Barrio Chino, que suele aparecer en las noticias tan solo por altercados, redadas y, curiosamente, su nombre varía. Es decir, la autodenominación de reina, probablemente, la habían tomado como algo natural entre quienes trabajaban allí.

La reina del barrio chino.

93

La primera que se recuerda responde al nombre de María de la Paz Guerrero o Herrero (1935). Esta llega a ser aceptada por la gente del barrio con tan grotesco nombramiento. Es más, según cuenta José March en su blog *No te quejarás por las flores que te he traído*[53], en una noticia de 1935, al ser detenida una vez más, se acercó a comisaría gente del barrio preguntando por su reina. Esperaron allí hasta que fue conducida a la cárcel y la despidieron entre aplausos.

Puede que la idea de la corona del barrio la diera la zarzuela de 1927, *La Reina del Barrio Chino*, que se estrenó en el Apolo. Una reina que se rodearía de lo mejor de cada casa: morfinómanos, ladrones, prostitutas, travestidos... Pero, si la respetaban tanto, tal vez, también fuera una reina que cuidara, de algún modo, de ellos. Una reina marcada por las cicatrices, por la muerte escondida en sus dedos largos que dieron con más de una joya ajena en sus bolsillos.

Genet en *Diario de un ladrón* habla de aquella Barcelona afrancesada (en pensamiento), empobrecida y canalla. Ofrece una visión de los jóvenes travestidos en un local llamado Cal Sacrista, donde actuaban vestidos a la última moda francesa o de faralaes y peineta. Genet crea el nombre de las Carolinas, para definir a un grupo de travestidos en el Barrio Chino que se sublevaron tras una bomba que mató a varias de ellas en una vespasiana. Una bomba paralela al asalto anarquista a las Drassanes de 1933. Las describe como una organización con nombre, santo, seña y uniforme de mantilla y chaquetilla ajustada.

Las vespasianas eran unos servicios públicos para hombres, al modo francés, que se instalaron en Barcelona antes de la exposición universal del año 1888. Eran metálicas de estructura circular y podían ser usadas por seis personas a la vez.

[53] http://lavaix2003.blogspot.com/2015/04/la-criolla-iii-los-travestis-salvajes.html

Una de ellas se puso en la Rambla de las Flores y se convirtió en punto de encuentro de *gente del malvivir,* entre los que se encuentran anarquistas que las usaron para reivindicarse como elementos ajenos al funcionamiento gubernamental.

En el perímetro del cuartel de Atarazanas se instalaron también estas vespasianas. Una de ellas fue la que sufrió el atentado en el que murieron varios travestidos que se movían por el Barrio Chino, en particular por la calle Cid, donde se encontraban los dos locales de referencia entre los hombres que se vestían de mujeres: La Criolla y Cal Sacrista. Salas que recibieron las visitas de intelectuales como Bataille, Simone Weil, Douglas Fairbanks... Querían ver a los hombres que parecían más mujeres que fumaban con sus partes íntimas. Espectáculos que hoy en día podemos ver en Thailandia.

Cartel de la película *Flor de otoño* de Pedro Olea, protagonizada por José Sacristán.

Las dos salas (Cal Sacrista, pasaría a llamarse Wu-Li-Chang) se repartían popularidad y frikismo en orden de aparición.

La prensa las atacó por cobijar viciosos que llevaban su demencia al punto de vestirse de mujer. Se dice que el propio Jean Genet se disfrazaba de faralaes para favorecer el intercambio sexual. Y las revistas se centraron en Flor de Otoño, de quien se decía que participó en varios asaltos, uno de ellos el del cuartel militar de Atarazanas. Pero su historia fue mucho más dura que todo eso. Flor de Otoño tenía proyección internacional como artista. No lo olvidemos.

Los travestidos catalanes se mezclaban con anarquistas y delincuentes. En la crónica negra de Barcelona de los años 30, se habla de hombres disfrazados de mujeres que cometen atracos a mano armada, o han robado a chicos a los que han engañado o se suman al asalto a las Atarazanas[54].

La llegada de la CNT/FAI a la Generalitat significó la prohibición de los espectáculos de transformismos y estos desaparecieron del «callejón maloliente», como lo llamaban algunos.

La crónica extraoficial cuenta que las Carolinas fueron fusiladas en el frente por orden de Valentín González, el Campesino y Durruti.

Después de la guerra, los transformistas se centran en la copla que sí se permitieron en la Barcelona del gobernador civil Correa. El ejemplo fue Mirco, que cultivó el género folclórico flamenco inspirado en las figuras de Pastora Imperio, Merceditas Serós y Concha Piquer.

Uno de los transformistas más famosos fue Edmond de

54 Ante el alzamiento del 16 de julio, las fuerzas leales a la república asaltaron las Atarazanas para contrarrestar el golpe. Fue un fracaso más de las fuerzas de izquierdas porque se encontraron enfrente a la Policía, la Guardia de Asalto y la Guardia Civil. Los obreros de la ciudad se organizaron con los militantes de la CNT y consiguieron sofocar a los rebeldes con el general Manuel Goded al mando, que fue hecho prisionero.

Bries. En 1918 estrenó *Las tardes en el Ritz,* de Álvaro Renata. Bries nació en Cartagena y comenzó en el Teatro Encomienda de Madrid, pero donde triunfó fue en Fuencarral. Imitaba a Fornarina, la Goya o la Chelito. A escena salía vestido con túnicas recargadas de plumas, pieles y joyas.

En pleno franquismo, otro transformista de renombre fue Madame Arthur, nacida cerca de Salamanca, con el nombre de Modesto Mangas. A los doce años se unió a Sonrisas de España, que cantaba el cancionero de los años 30. Dejó el mundo del espectáculo animado por su madre y consiguió ser ayudante de cámara del ministro de Gobernación, Camilo Alonso de la Vega. A su lado viajó a Barcelona para hacerse un chequeo y se quedó en la ciudad condal, donde volvió al mundo del espectáculo. Comenzó en el cabaret Gambrinus y entre sus *fans* se encontraban hombres de la alta burguesía catalana que adoraban a las mujeres en las que se convertía. Solo en Barcelona podía concebirse un espectáculo así.

Su vida estuvo llena de contradicciones: el franquismo le concedió la medalla del Mérito al Trabajo y, a la vez, fue perseguido:

> Con Franco yo llevaba más joyas y más pieles, y me dio esa medalla. Pero la única vez que he estado en la cárcel fue también con el franquismo, cuando me detuvieron y juzgaron por escándalo público, que me llevó a la cárcel dos meses. Era un día de Navidad y yo había bebido un poco más de la cuenta. Salí al Paralelo para ir a felicitar a las amigas de otra sala de fiestas, y allí mismo me cogió la policía. Fuera de esto, jamás he sido fichada ni detenida.

Parece ser que no es cierto del todo porque fue detenido y encarcelado durante tres meses por *Incógnito,* un espectáculo en el que actuaba con otros treinta travestis.

En Alemania, en los cabarets se realzaban piezas, como

«Wenn die beste Freundin», de Marcellus Schiffer, donde se hace un canto lésbico. Las artistas españolas no estaban interesadas en estos. La canción más atrevida que podemos encontrar es «Se dice», de Caro, Landeyra y Novacasa, grabada por Conchita Piquer en 1933.

En los años 30, se ve el primer beso lésbico. Por supuesto lo dará Marlene Dietrich en la película *Marruecos*, de Josef von Sternberg. Pero la primera película el cine habla por primera vez de las relaciones lésbicas es *Muchachas de uniforme*, de Leontine Sagan. Más tarde, en un salto mortal con acento español, Valverde, León, Alier y Quiroga componen la canción homónima[55], de la que aún es complicado encontrar la letra impresa.

Aunque se desconoce la fecha de composición de la obra, es de suponer que es anterior a 1933, año en que Hitler sube al poder y ordena destruir todas las copias. Las actitudes lésbicas en el arte eran concebidas como provocaciones propias de las mujeres del espectáculo, en los hombres resultaba imperdonable cualquier acto de homosexualidad pública.

Cuando la copla se apoderó de los escenarios también lo hizo una forma de expresión femenina. Los hombres tuvieron que adaptar su repertorio a las necesidades del momento, o hacer suyo el de las grandes como Concha Piquer o Juanita Reina, sacrificando su hombría en pro de un arte un tanto amanerado. Pedrito Rico y sus anillos, Miguel de Molina y sus camisas, Rafael Conde sus bisuterías y lentejuelas. Antonio Amaya fue el primero en posar desnudo para una revista gay, y Tomás de Antequera destacó con su voz agudísima y sus chaquetillas repletas de adornos.

Existía otro medio de expresión homosexual, el que los poetas escondían bajo versos narrados por una voz sin género. Estas piezas atrajeron a un público gay bastante numeroso. «Y sin embargo, te quiero», o el «Romance de la

55 https://datos.bne.es/edicion/a6805792.html

otra», resultaban muy provocadoras cantadas por hombres para un público homosexual.

Hay en el cancionero de la copla letras muy esclarecedoras en cuanto a la homosexualidad:

«Compuesto y sin novia», popularizada por Miguel de Molina. La canción habla de un hombre que no se casa porque «tiene buenas razones», de un matrimonio infeliz con niños y del hombre soltero que ve en el hecho de estarlo una liberación absoluta. A golpe de tres por cuatro, carnavalero y alegre, ayuda a la mirada lúdica que Molina le impregna a esta canción.

«Un clavel», una de las más representadas en espectáculos de transformismo. Al igual que en la anterior, esta canción habla de la libertad de no atarse a nadie, pero, además, habla de una doble vida. La de día en la que se dice que no trabaja y la de la noche en la que la persona se dedica al espectáculo. Además, el clavel se enciende cuando ve a una persona que acude al espectáculo en el que trabaja. Las habladurías no importan, solo lo que siente el personaje que siempre se mueve en la clandestinidad.

Estas letras llenas de fuerza, de alegría, de rebeldía que trastocaba los principios de la época, es lo que las convierte en verdaderos himnos que transgredían el pulcro mundo heterosexual para meterse en el poco conocido, temido y, sin embargo, tan transitado, universo homosexual.

Durante la década de los 60, la copla iba perdiendo adeptos, y algunas canciones de los cantantes actuales comenzaron a calar hondo entre una juventud homosexual carente de ídolos de su tiempo. Así, el «Digan lo que digan» o «Qué sabe nadie», de Raphael, comienzan a desbancar a las piezas antiguas.

El 4 de agosto de 1970 se aprobó la Ley de Peligrosidad y Rehabilitación Social, con la que se pretendía, entre otros aspectos, «modificar otros estados, como los referentes a

quienes realicen actos de homosexualidad, la mendicidad habitual, el gamberrismo, la migración clandestina y la reiteración y reincidencia». También se preocuparon de «crear nuevos establecimientos especializados donde se cumplan las medidas de seguridad, ampliando los de la anterior legislación con los nuevos de reeducación para quienes realicen actos de homosexualidad».

Con las declaraciones de Lola Flores y Rocío Jurado, posicionándose al lado del colectivo LGTBI, parecía que todo se normalizaba en un país al que le cuesta hacer norma de lo ya establecido.

En 2003 durante una entrevista en Canal+ le preguntaron a Rocío Jurado cómo llevaba que los gais fueran *fans* de su persona. La Jurado respondió: «Estoy orgullosísima de que eso ocurra, son personas con muchísima sensibilidad y muchos valores. Para mí es muy importante». Y acabó diciendo: «Yo soy progay».

El idilio entre homosexualidad y folclóricas se encuentra en el franquismo. Las copleras eran personajes excesivos, barrocos y frívolos. Carlos Primo señaló que «en la España de los 70 la subcultura homosexual estaba siempre ligada a las folclóricas. Los travestis imitaban a Juanita Reina. Les fascinaba ese escapismo, muy teatral, muy femenino y exagerado».

Para José Aguilar autor del libro *Divinas y humanas* (2016) «son mujeres con personalidades muy marcadas, exacerbadas, con una gran belleza, personajes muy histriónicos, hasta en la manera de utilizar los maquillajes».

Las folclóricas fueron las únicas mujeres que, durante el régimen, pudieron construir una identidad basada en una profesión que amaban. Nadie pudo hacerles sombra en su género. Sus éxitos profesionales, a pesar de sus humildes orígenes, viajar por todo el mundo, conocer otras realidades, casarse y divorciarse y volverse a casar, y lograr una ines-

timable independencia económica: esquivando, en todo momento, la mojigatería y la represión que pesaba entonces sobre las mujeres españolas y, mucho más en términos morales, sobre las andaluzas.

Clara Montes declaró «este género nació en la República y una de las grandes coplas fue "Rocío, Rocío"; considerada un himno para el bando republicano», que fue de las primeras letras de claros tintes políticos que se disfrazaban de parodia y folclore. Otro claro ejemplo es el tema «La diputada», cantado por Amalia Molina en 1932. Con afirmaciones como «llegó la hora del feminismo» o «¡viva el divorcio!», la canción incluía incluso una referencia a la política Victoria Kent.

La copla fue un género necesario en la nueva España a la que Franco quiso darle forma. Los temas sentimentales que cataban las folclóricas pudieron quedarse durante el régimen que no consideraba que lo personal fuera político.

Sin embargo, con la vuelta hacia el estricto binomio de géneros que impuso el franquismo, los hombres tuvieron que abandonar el país y las mujeres se convirtieron en las únicas artistas legítimas.

Las propias folclóricas trabajaron con letristas que pusieron en escena todos esos sentimientos frustrados de aquellos años. Los copleros que quisieron *mantener su virilidad* adaptaron el repertorio a las exigencias del momento con temas como «El emigrante» o «Mi Salamanca».

Las *perdidas* encontraron su voz en las folclóricas con ese toque lorquiano de León y de otros letristas con temas como «La bien pagá», «Yo soy esa», «La loba», «Y sin embargo te quiero» o «El clavel».

En épocas más contemporáneas mujeres como María Jiménez o Rocío Jurado, pusieron en escena temáticas más atrevidas o desde una escenificación mucho más poderosa y sexual. Por ejemplo, María Jiménez con su «Se acabó» daba

lugar a la imagen de una mujer que cogía sin temores el timón de su vida (aunque en la vida real era una mujer maltratada repetidamente). Rocío Jurado le cantaba a un amor libre en «Mi amante amigo» o se rebelaba contra el amor en «Muera el amor». A su vez, la sexualidad de la que hacía gala en sus actuaciones se topó alguna que otra vez con la censura. La misma Jurado contó en vida la historia de esta actuación tras la que TVE decidió poner siempre un *chal de emergencia* en los camerinos debido a sus transparencias.

En una sociedad en la que las mujeres podían dedicarse al matrimonio y poco más, la vida de las folclóricas era tabú para las que vivían en esos ambientes cargados de una moral estricta.

Ser artista o folclórica fue para muchas mujeres de la época el cumplimiento de su realización personal desde una profesión y no desde un concepto de mujer basado en la reproducción. Se cuenta que Estrellita Castro, madrina artística de Carmen Sevilla, le dijo a su padre para convencerle de que la dejara ser una de las bailarinas de su compañía: «Oiga usted, Padilla, que si su hija quiere ser puta es igual que esté encima de un escenario que detrás de un mostrador. Eso se lo digo yo».

Para la ideología moral de la época, la vida de las folclóricas no era más que *vida de putas*. A Lola Flores le preguntaron en una entrevista si había tenido alguna experiencia sexual con otra mujer. Su respuesta: «¿Quién no se ha dado un *pipazo* con una buena amiga?».

«*¡Ay, campanera!*»
(Paseo por una entrevista)

Tania González Peñas entrevistó a Lidia García[56] sobre la copla. García desmiente, como ya hemos hecho nosotros, que la copla perteneciera al régimen. Explica que este se la apropia porque no puede luchar contra ella. Como diría Rocío Jurado: «Era tarde, señora». La copla pertenecía a las mujeres (en menor medida a los hombres) por eso Franco intenta amansarla a través de la censura, pero había figuras como la Piquer que prefería pagar la multa antes que cambiar las letras como en el caso de «Ojos verdes». El régimen sabe que tiene que controlar la cultura para contener a la gente, por eso la copla se mantuvo. Además, desde el siglo XIX ha existido la irreverencia de identificar España con Andalucía.

Carlos Cano, uno de los grandes revisionistas de la copla, le decía a Jesús Quintero en una entrevista que la copla era pasión: «La copla es la manera de gritar lo que te gusta y lo que te duele». Porque la copla es un estilo de extremos, es exageración y arañazos en la piel cuando te desesperas.

García sostiene que la copla es feminista. Creado en un país heteropatriarcal, se hace un feminismo problemático, así que la copla no podía ser de otra manera.

No hay que olvidar que las letras tenían que pasar la censura, por eso las mujeres que, en un principio, se mostraban libres, fuertes y decididas, al final eran castigadas. El régimen no hubiera permitido que fuera de otra manera, pero,

56 https://www.nortes.me/2020/05/03/la-copla-siempre-estuvo-abierta-a-la-disidencia-sexual/

al menos, se mostraba la posibilidad de ser de otra forma, de vivir la feminidad de otra manera.

De hecho coplas como «Tatuaje», «El romance de la otra» o «Lola Puñales» nos hablan de mujeres que no atienden al código moral que regía la vida de estas. Lo cierto es que la última, «Lola Puñales», habla de una asesina, no podía haber nada más disparatado en una época en la que la violencia solo correspondía al Estado y al hombre que podía matar a su mujer porque le pertenecía, era una posesión más. Las penas, en el caso de que una mujer matara, eran durísimas; en el caso de un hombre, eran penas muy laxas.

Lola Puñales no se amedranta, actúa. Luego tendrá un castigo, pero no es esclava de ser mujer. La venganza es suya, en un tiempo en el que la mujer no solo no se vengaba, sino que ni siquiera se defendía. En la copla la mujer es así. Y ante eso, el levantamiento de un ser humano que vino al mundo a sufrir por verbigracia del hombre, también se identifican los transformistas y los transexuales porque, para colmo, lo suyo es una *aberración*, una *enfermedad* que se niegan a tratar.

Pero, ojo, la copla no es popular en el sentido del siglo XIX. Lidia García cree que la copla es una bisagra entre una cultura popular y la de masas. La copla no es popular, pero se basa en ello y es cultura de masas.

La expresión que usó Lola Flores en televisión («¿Quién no se ha dado un *pipazo* alguna vez con una amiga?») abrió un debate que, hasta entonces, parecía que no existiera. España no podía imaginar que las folclóricas no fueran otra cosa que putas y eso, solo hasta que se casaban, pero ¿la homosexualidad…?

Pero es que la copla es un género indisociable al colectivo LGTBIQ en España. De hecho, la memoria *queer* del siglo XX en España está codificado en la copla y su ambivalencia de significados. La cultura travesti de la transición es claro ejemplo de ello. No es casual porque el flamenco ya nace de la marginalidad y la inmoralidad social.

La copla está representada por Miguel de Molina o Rafael de León, abiertamente homosexuales hasta donde se podía en aquella época.

Las letras de las coplas de Rafael de León tenían un sustrato gay muy importante: ambientes portuarios, amores que solo se consumen de noche, el casado que se va para no volver y se pierde en la oscuridad, como si se lo tragara la marginalidad de lo *no correcto*. Al no personificar, la copla se abre a interpretaciones diferentes si la canta un hombre o una mujer.

Pero no nos engañemos, la revisión de la copla desde un punto de vista *queer* trae problemas a causa de la apropiación que hubo por parte de los afines al régimen, los del pensamiento único y grande. Pero la copla tiene una lectura actual feminista y gay que no impide que se disfrute como se hizo siempre. Es una música que te anima, que te incita a luchar, que te grita que no te conformes. La copla es sentimiento, intensidad vital, fuerza y dolor, algo que está muy mal visto en las sociedades actuales que sancionan la sentimentalidad. Aunque, a decir verdad, esta siempre fue sancionada y adjudicada a personas débiles.

Las palabras de Lidia García en torno a cómo lo *queer* y su relación con la copla son muy esclarecedoras. España no es un país moderno en el sentido en el que lo son EE. UU., Inglaterra, Alemania, Finlandia… Es decir, es un país que pertenece al corte sur y como tal se comporta. Cualquier cambio social o cultural no pasa primero por la cabeza, pasa por las raíces, asciende hasta el corazón y, luego, llega machacado al cerebro. Por eso cualquier política cultural en este país siempre es insuficiente y retrasada, porque no es lógica, sino sentimental.

La música, además, empuja esa sentimentalidad a los límites de lo cognitivo y lo filtra por lo psicológico, un cóctel bastante peligroso a la hora de tomar decisiones que no incumben solo a nuestra individualidad.

¿Por qué las folclóricas son iconos gais?

Dice Miss Caffeina en *Canciones que cambiaron el mundo*, «al colectivo siempre le han gustado mucho las mujeres sufridoras». De eso la copla sabe más que cualquier otra expresión artística

La copla y el folclore español estaba asociado a esas mujeres con mucha personalidad que lo decían todo. Letras pasionales, románticas, profundas y con una fuerza descomunal en las que los homosexuales encontraron un sentimiento común al que expresaban las intérpretes (y los autores) de dichas canciones. Mujeres que se alejaban del estereotipo machista que se buscaba en ellas.

La comunidad LGTB encontró en las artistas de la copla una vía de escape y un referente. Esas letras hablaban de liberación y de distintas (y a veces prohibidas) maneras de amar. La música tiene algo que siempre nos salva.

En España había unas mujeres que ya utilizaban mucho el brillo, los maquillajes exagerados y los cardados más atrevidos. Sí, esas eran las folclóricas.

Surgieron artistas como Paco España, el rey del transformismo de los 70 y 80 en nuestro país, que imitaba a artistas como Lola Flores o Rocío Jurado. Aún hoy, muchas *drags* o travestis de nuestro país las tienen como referentes.

La relación de cuidado y de *amor* entre las folclóricas y los homosexuales fue en ambos sentidos.

Otra mujer que se hizo querer fue Lola Flores, pionera en la visibilidad del colectivo incluyendo homosexuales y transexuales en sus programas de televisión. Este comentario dejaba entrever la implicación más allá de las palabras de las copleras con el colectivo. Años después, artistas como Miguel Poveda, Falete, María del Monte, María Peláe... no dudarían en dar un paso adelante haciendo pública su homosexualidad. Pero, no nos engañemos, no deja de ser anecdótico.

Marujita Díaz dijo que ella era: «muy mariquita, o maricón, que suena a bóveda», copiando las palabras de Miguel de Molina.

Si como dice Miss Caffeina «al colectivo les gustan las mujeres sufridoras», la copla es un muestrario de tipos de estas mujeres:

1. La guapa asesina de hombres con cuchillo.

2. La prostituta harta de llorar.

3. La amante que vaga de mostrador en mostrador.

4. La que quería amar libre y hacer lo que le diera la gana.

Todas ellas *malas mujeres*. Las protagonistas de la copla eran símbolo de la pasión desmedida y furtiva. Martín Gaite lo definió como «ese rosario de traiciones, puñaladas, besos mal pagados, lágrimas de rabia y miedo». Alberto Romero afirma que detrás de tanto drama femenino se ocultaban autores que eran capaces de crear versos en la línea de la poesía de Federico García Lorca. Los más importantes fueron León, Quintero (compositor) y Quiroga (pianista).

No olvidemos, porque es muy importante también, la unión de la copla con el mundo gay, que los compositores eran hombres que para cantar lo que sentían escribían para

mujeres de un temperamento arrollador, únicas, con mucha más personalidad que algunos hombres del momento. Es decir, era el dolor del hombre por boca de la mujer, la combinación perfecta para un trans, pero también para un gay.

«Eran historias de putas, madres solteras, con lecturas homosexuales, y todo eso es contrapuesto con el ideario de la mujer católica», dice García. Esto no impidió que el franquismo se adueñará de la copla como símbolo de identidad. «La copla de los años 40 tiene mucho de supervivencia. Es como una transgresión permitida dentro de algo muy cerrado, en un ambiente de horror y hambre. Eran colores chillones en esa España gris», afirma Romero.

Hubo dos grandes apropiaciones republicanas del franquismo. A una se le perdonó antes que a la otra. Una consiguió quitarse esa pátina de extrema derecha, algo que la otra no ha conseguido nunca: la copla y el Real Madrid.

Canciones de armario empotrado

En la gala de Nochevieja de la televisión valenciana que daba la bienvenida a 1995, Salomé presentaba a Rosita Amores[57] y Rafael Conde[58], *el Titi*. Dos personajes muy importantes

[57] Rosa Amores Valls (Nules, 26 de enero de 1938), más conocida con el nombre de Rosita Amores, es una artista de variedades española.
En sus comienzos actuaba de vocalista en una orquesta de baile llamada Los Millonarios, pionera del cabaret erótico a mediados de los años 60, junto a figuras como Rafael Conde, el Titi, actuando en los espectáculos de variedades que tenían lugar en el teatro Alkazar de Valencia. Rosita Amores supo burlar la censura franquista en épocas en que el erotismo en España se reducía al ámbito privado, convirtiéndose en un símbolo popular del espectáculo en la Comunidad Valenciana. Su canción «Posa'm Menta» se convirtió en un soplo de libertad en el pueblo llano. Entre sus trabajos más actuales destaca el musical dedicado a su vida, que ella misma protagoniza, El amor de Miss Amores, su colaboración con el grupo musical Antonomasia en el tema «No hace falta que intentes cambiar» y ejerciendo de musa en la portada del álbum del grupo, Gold.
En 2021 vuelve al cine de la mano de Jordi Núñez en la película Lo que sabemos y a la música de la mano del compositor Javi NO con dos singles «Sensacional» y «Del Alkazar al Molino» donde la vedette hace un repaso por su vida.

[58] «Aunque nacido en Talavera de la Reina, Rafael Conde, *el Titi*, siempre se consideró un valenciano más, y como tal, Valencia lo acogió y lo hizo hijo suyo. Sin negar jamás su homosexualidad, el Titi supo hacerse respetar y se ganó el cariño de la gente como persona y gartista que era y el cariño que nos brindó, no podemos menos que incluirlo entre nuestros artistas más queridos. Era allá por los años 60 cuando en Valencia le conocí, que actuaba en uno de los teatros Valencianos, quedé muy sorprendido de la forma tan grande que tenía de ganarse al público con sus canciones, su nombre corría por todo Valencia como un divo adorable en aquellos años 60, se hablaba de él como uno de los mejores artistas que dio el género de la canción Española. Por este motivo debemos recordarlo para

en Valencia en el mundo de las varietés. El Titi cantaba una canción que significó mucho para el mundo homosexual, «Libérate».

Cantaba en los años 70 aquella creación de Vicente Raga. Rafael desplegaba una jocosidad festiva, hecha de lentejuelas.

El franquismo predicaba un verdadero culto a la virilidad que por un lado exaltaba la hombría, pero por otro lado la sometía a una intensa vigilancia. Cualquier masculinidad que se saliera de sus cánones se persiguió con inquina desde el principio.

El 10 de noviembre de 1939, Miguel de Molina canta en el Teatro Pavón de Madrid. Era el día del debut y la función de la tarde había sido un éxito. Estaba todavía sin desmaquillar, envuelto en una bata azul. Comenzaba a escribir una carta para un amigo cuando tres tipos se presentaron en el teatro: «Tiene que acompañarnos a la Dirección General de Seguridad. Se trata de un trámite simple, sin importancia».

Temiéndose lo peor, Miguel les pidió avisar de que se iba con ellos a su compañera y amiga Amalia Isaura[59], conocida como la Enterradora de cuplés porque solía interrumpir la música para meter monólogos con los que la gente se tronchaba. No se lo permitieron. Salieron los cuatro del teatro sin que nadie advirtiera su presencia.

Al cruzar Cibeles y ver que tomaban por la Castellana en lugar de subir por Alcalá, camino lógico para la Dirección General de Seguridad, comprendí que me habían mentido. ¿A dónde me llevaban? Con la angustia me dije: «Me están

que no se quede en el olvido como tantos grandes artistas». (https://elartedevivirelflamenco.com/cancionespanola33.html)

59 Amalia de Isaura (1887-1971) fue una cupletista y actriz de teatro y de cine española. Caricata o actriz cómica especializada en imitación e improvisación, sus padres fueron el maestro Arturo de Isaura, pianista y director de compañías de zarzuela, y Carmen Pérez, tiple cómica. Su trayectoria se consolidó en el Teatro Apolo. Durante las décadas de 1930 y 1940 actuó en las compañías de Miguel de Molina y de Concha Piquer, como contrapunto paródico y muy querido por el público.

dando el paseo y me van a matar». Fue como un relámpago, pero me asaltó la imagen de Federico García Lorca, al que llevaron, en una noche granadina, un grupo de esbirros como estos, en este último paseo hasta la muerte.

Cuando preguntó dónde lo llevaron, le dio un culatazo en la cabeza, pararon el coche y lo obligaron a bajar. Lo golpearon, raparon y obligaron a beber aceite de ricino mezclado con vaselina líquida.

Me resistía como podía y, por fin, de un empujón, me arrojaron al suelo. Yo solo atinaba, temblando, a preguntar: Pero ¿por qué? ¿Por qué? Y el sindicalista me gritó: «¡Por marica y por rojo! Vamos a terminar con todos los maricones y los comunistas. ¡Uno por uno!».

Sí, Miguel de Molina era homosexual y no se escondía, pero jamás cantó dirigiéndose explícitamente a otro hombre. No se lo hubieran permitido.

Siguiendo la estela de Miguel de Molina, varios artistas desplegaron en el ámbito de la copla unas masculinidades que nada tenían que ver con los ideales del régimen. Gestualidades excesivas, vestuarios estridentes, osadías varias. Los llamaban «los cancioneros»: Tomás de Antequera[60], «el más exagerado de todos los seguidores de Miguel de Molina», a decir de García Piedra y Gil Siscar; Pedrito Rico[61] o Antonio Amaya[62] (el primer hombre en posar desnudo para una revista gay en España).

Todos ellos, como señala David Pérez, «hacían suyo el repertorio de las grandes artistas como Concha Piquer o Juanita Reina». Antonio Amaya cantaba «El mocito jazminero», de Ochaíta, Rodríguez y Solano. La canción habla

60 Ver anexo al final del libro.

61 Ver anexo al final del libro.

62 Ver anexo al final del libro.

de un chico que se dedica, por gusto, a la venta callejera de flores, un trabajo reservado exclusivamente a las mujeres.

También hay una velada referencia a la homosexualidad en «Gitano colorines» cuando dice que le señalan por la calle por su forma de vestir, demasiado colorida para ser un hombre.

El silencio es otro de los grandes temas, como en «La Lirio», porque hay cosas que no se podían ni contar, ni cantar. Tanto el silencio como la marginalidad de la copla la acercan al colectivo LGTBI que, por entonces, solo podía vivir de esa forma.

Otra canción que se abrazaría a los *peligrosos homosexuales* fue «Mi amigo», que cantaron, entre otras, Lola Flores o Rocío Jurado, pero también la cantó Bambino y cuando él lo hacía, la fina línea que separa lo hetero de lo homo quedaba diluida en las brumas de la maledicencia.

Recordemos que en la Edad Media el *amigo/a* era el/la amante, incluso en *El cantar de los cantares* y en la poesía religiosa la figura del amigo es la del amor carnal. Por lo que no podemos descartar que también en la copla, que, recordemos, recoge el acervo popular, pero tiene un fondo culto muy importante, se refugie en estas figuras estilísticas para salvar censuras políticas, culturales o sociales (que de todo hay en la viña de los señores de las urbes).

En cuanto a «Tatuaje», dice Lidia García que es la expresión del deseo femenino en un ambiente masculino y vetado a la mujer. Lo que permite hacer una lectura homoerótica. Antes de la guerra, Rafael de León escribió «Pepito Benavides» que señala claramente al tal Pepito como «mar… inero», jugando a lo que tantas veces hace el carnaval de Cádiz, con las dobles intenciones, el equívoco. El tono burlón, picante, con segundas intenciones, es típico del sur.

¿Qué dice «Tatuaje»? Si leemos con detenimiento la letra, no hay nada que indique que este amor pudiera ser homosexual. Hasta que llega el final: «Mira su nombre de extranjero/escrito aquí, sobre mi piel»… ¿Quién se tatuaba en

aquellos años? Desde luego no las mujeres. Solo los marineros y los que habían estado en la cárcel. Los tatuajes no estaban bien vistos, eran señales de mala vida, de una existencia errante y poco ortodoxa. Por supuesto podría tratarse de una metáfora, pero es que la canción se llama «Tatuaje».

Las folclóricas siempre han demostrado gran cariño y respeto por el colectivo LGTBIQ y lo han recibido también. Ellas eran y mostraban lo que ellos sentían sin amilanarse, sin tener miedo, sin pedir perdón. Lola Flores, Rocío Jurado, Marifé de Triana, Juanita Reina, Isabel Pantoja..., todas ellas tienen algo en común: un carácter arrollador. Las más pausadas como Paquita Rico, Carmen Sevilla... no fueron modelos de los transformistas. Esto no quiere decir que no les tuvieran gran devoción, solo que su manera de expresarse no les ayudaba a romper las barreras que los retenían como si fueran ganado. Ellas no reivindicaban, solo cantaban.

Y así era realmente. La Petróleo[63] y la Salvaora tenían en un pedestal a Lola Flores porque las trató siempre con el respeto que merecían, dándoles su sitio, invitándolas, mostrándoles admiración y cercanía. Cádiz cerca de Cádiz.

63 Amigas y pareja artística, la Petróleo (Cádiz, 1944), nacida José Eduardo Gómez, y la Salvaora (Cádiz, 1951), bautizada como Salvador Rodríguez, se conocieron en los años 60, todavía la segunda en la adolescencia que la primera acababa de abandonar, en un bar del barrio de Santa María, el Bar Constancia, quizás uno de los refugios del ambiente en una época complicada para los derechos sociales, laborales y de cualquier tipo, una época difícil en España para los derechos humanos.
Amigas primero, compañeras de tablao y dúo musical, después, pronto se hicieron un nombre entre el ambiente artístico del momento y ya en las postrimerías de los años 70, cuando comenzaron a llegar aires de libertad, pudieron labrarse su carrera artística. Con todo, Salvaora, también tuvo su profesión de peluquera como sustento, pues tanto ella como la Petróleo provenían de familias bastante humildes. Familias que compartían tres características: la modestia económica, una madre soltera a la cabeza y la aceptación de la identidad de sus hijas.

Kika Lorace (izquierda) cantando junto a Supremme de Luxe.

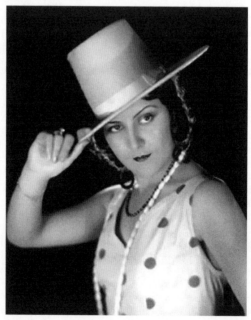

Imperio Argentina.

La relación entre la copla y el colectivo LGTBI sigue presente entre las *drags*. Nacha la Macha lo hizo en «Como la copla no hay ná»[64], con letra y música de Rafael Rabay, en la que rendía pleitesía, amor y homenaje a todas las folclóricas.

En «El partido por la mitad», Lola Flores decía que podían mandar a Valderrama de embajador a Lisboa, pero a ella había que votarla para ser gobernadora, mientras Carmen Sevilla y Algueró eran nombrados tan solo para dejarlos en un limbo sin destino. Esta canción fue reivindicada más tarde por Kika Lorace[65] y Satín Greco[66] adaptándola a la escena travesti y trans: La Veneno sería ministra de Educación y Paca la Piraña portavoz del Gobierno.

A pesar de que el más famoso fue el transformismo masculino, también el femenino tuvo su importancia y sus adeptos. Una de las primeras en casi todo, así que, cómo no lo iba a ser en esto del travestismo, fue Sara Montiel. En *Mi último tango* cantaba «Yira, yira», de Discépolo. Llevaba un traje gris con un sombrero fedora de medio lado. Fumaba.

Con todo, eran transgresiones puntuales y muy controladas, dentro de un contexto en el que ellas se convertían en

64 https://www.youtube.com/watch?v=a7VRXTfR4UA

65 Kika Lorace empezó su carrera como *drag queen* en 2009 actuando en discotecas de Chueca. Uno de sus éxitos más reconocidos es «Chueca es genial», publicado en 2015 a través de YouTube. Más tarde publicó una canción despidiendo, como alcaldesa a Ana Botella, «Adiós Botella», que obtuvo casi 500.000 reproducciones en tres días.
En 2017 recibió el Premio Triángulo del COGAM por su carrera y activismo a favor del colectivo LGTBI y estrenó «La Reina del Grindr», que acumuló más de 2,7 millones de visitas en YouTube.
En 2020 interpretó, junto a varios artistas, el himno oficial del orgullo LGTBI, «Piensa en positivo». Dirigió y presentó el concurso *Mamá quiero ser travesti*.

66 Se dedica al transformismo desde los dieciocho años, «antes trabajaba como peluquero en Madrid, hasta que quise ver cómo era ese barrio del que tanto me hablaban y me fui a tomar una copa a un pub de Chueca, donde empezó todo». Se ha convertido en una de las transformistas más seguidas de la Costa del Sol, donde actúa varias veces por semana, y sus imitaciones de Lola Flores gozan de gran popularidad.

objetos de deseo más allá de lo que ya lo eran al romper los estereotipos.

En cuanto al travestismo y el lesbianismo, el rumor que más ampollas levantó fue el de la relación amorosa entre Imperio Argentina y Marlene Dietrich, la más lesbiana del olimpo hollywoodiense. Fue la propia Imperio Argentina la que desmintió el rumor en sus memorias:

> Me sentí incómoda a su lado [Marlene Dietrich] porque en sus ojos había un deseo al que no parecía importarle que no fuese correspondido (...). No sé si le gusté a Marlene o no, porque ignoro hasta dónde pretendía llegar con sus miradas. No sé si me miraba así porque en efecto quería mantener conmigo una relación de cama, o si lo hacía simplemente porque ella era así, esa era su forma de mirar y no podía evitarlo. Para mí es un misterio. No quisiera ofender su memoria y asegurar que le gusté, porque acaso fue verdad. Si me apura, diría que sí, pero eso no justifica que nadie haya inventado lo que sencillamente no tuvo lugar.

Este rumor no dañó jamás la carrera de Imperio Argentina. No ocurrió lo mismo con Gracia de Triana que vio cómo su carrera daba al traste tras aparecer en el programa *Cantares* (1978), de Lauren Postigo, vistiendo como decía la canción que interpretó «Mi traje campero»[67]. Esta intervención no ayudó en nada a *normalizar* su vida, ya muy alejada de lo que debía ser la de una mujer heterosexual: casada, con hijos, con vestidos y tacones...

67 https://www.youtube.com/watch?v=U6Q4gcND8zw

Folcrónicas[68]

Lo que aquí presentamos no es una lista de folclóricas y su tiempo. Ni siquiera se puede decir que sea una pequeña representación porque son pocas a las que vamos a nombrar, pero las que están, tienen que estar porque fueron en su momento las más imitadas. Algunas hoy siguen siéndolo, aunque no sigan entre nosotros.

Pero eso es algo que vamos a tratar en el siguiente apartado. Ahora, veamos algunos nombres. Todas estas mujeres fueron transgresoras, marcaron un antes y un después y el mundo del travestismo las encumbró como heroínas del mal simple, ese que no incumbe a los bancos, sino a las personas que son diferentes.

RAQUEL MELLER (1888-1962)

Nacida con el nombre de Francisca Marqués López en el seno de una familia que nada tenía que ver con el arte, la gran creación de Raquel Meller fue ella misma. Se modeló desde una infancia sin figura paterna, sin casa propia, deambulando de pueblo en pueblo, hasta acabar viviendo en el convento en el

68 Título del disco de María Peláe, publicado en 2022. © 2022 3y3 Music under license to BMG Rights Management and Administration (Spain) S.L.U

que su tía había hecho los votos. A los trece años era costurera y comenzó a cantar.

En principio su repertorio eran cuplés, con toques picarescos y género femenino por excelencia. Acudió a la academia de Juan Ribé y Copérnico Olver Gordito; debutó en Barcelona como la Bella Raquel, aunque ella consideró su debut real el que tuvo lugar el 10 de septiembre de 1911 en el Teatro Arnau.

Su carácter le trajo muchos problemas pues, a la vez que creía su fama, este se iba agriando cada vez más y comenzaron una serie de denuncias:

1. En 1912 el teatro Arnau la denuncia por incumplimiento de contrato al haberse ido a la sala Imperio.
2. En febrero de 1913 fue condenada en un juicio de faltas por abofetear a otra cupletista y romperle las partituras en el Gayarre.
3. En 1915, en el teatro Romea, le cruzó la cara a Encarnación López, la Argentinita, por imitarla en escena. (Esto nos recuerda a lo que pasó entre Concha Piquer y Rocío Jurado).

En 1912 grabó su primer disco. Todos los que grabó, desde ese momento, lo hizo con el sello Odeón, con la excepción de catorce títulos en 1916 por Gramófono. El disco *La billetera*, grabado en 1912, demostró que la Meller era única provocando emociones. El disco estaba compuesto por Manuel Borguñó y Mateo Blanch. La canción que lleva el mismo nombre que el disco cuenta la historia de una vendedora de lotería. En un momento de silencio, la Meller improvisa introduciendo un «¿No lo quiere?», y hace que la canción tome una dimensión mucho más humana. Una sola frase hizo que la gente fuera atravesada por la pena, sin tan siquiera tener que ver a la cantante.

La Meller dramatizó la canción popular, acercándola a la calidad literaria, la dotó de un fondo grave y complejo que la elevó al máximo. Algunas compañeras de profesión llegaron a imitar su fuerza y su talento para la actuación. Cansinos Assens describió a Raquel Meller en toda su dimensión de mito y tragedia.

Para ella escribieron Borguñó, Gómez Calleja, Felipe Orejón, Modesto Romero, Jesús Aroca, Joaquín Zamacois y Martínez Abades. A pesar de esto, no tenía ningún reparo en *robarle* canciones a sus compañeras. Así pasó con dos composiciones del maestro Padilla: «El relicario» y «La violetera».

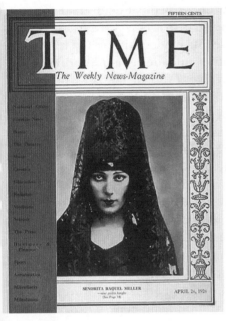

La primera la había estrenado Mary Focela y lo cantaban otras artistas antes de que Raquel Meller la grabase en Madrid. Hizo suya «El relicario» a pesar de no dejar de encontrarle problemas: «No me gustan los toros ni los toreros. Cada vez que asisto a una corrida, desgracia segura»; «Si el torero caía inerte, ¿cómo podía decir algo?». No dejó nunca de cantarla.

«La violetera» ni la estrenó, ni la escribió, pero cuando Unión Musical Española hizo pública la partitura no dudó en adjudicársela: «Creación de Raquel Meller».

En 1917 conoció en Madrid al escritor guatemalteco Gómez Carrillo, que en 1919 publicó un librito de textos cortos sobre ella y que firmaban: Mariano Benlliure, Manuel Machado, G. Martínez Sierra, Armando Palacio Valdés o Amadeo Vives.

El escritor usó sus contactos diplomáticos para lanzar la carrera de la Meller en el extranjero. La Primera Guerra Mundial había terminado y surgía la *belle époque* en París, donde el arte tomaba las calles y locales como el Olympia surgían de las ruinas. Allí fue donde la Meller debutó en 1919 en la *Revue d'été...* En cada función cantaba dos canciones de su repertorio. Los críticos acudieron a verla y cayeron rendidos a sus pies. Nozière escribió: «Aparece vestida de negro, tocada de noble mantilla. El rostro es grave y pálido, los ojos tienen una luz expresiva. No hay uno solo de sus gestos que no sea bello. La

intensidad del sufrimiento es infinita y, sin embargo, Raquel permanece bella y serena como algunas vírgenes heridas de los primitivos».

Regis Gignoux: «Parece que va a caer, a morir. No. Una sonrisa de agonía, un sollozo. Y se va. Cuando vuelve, transformada por una llama interior, es para murmurar la dulzura de amar, el vértigo de desear, la embriaguez de ser acariciada».

De París ya no volvería, haría de esta ciudad francesa su centro neurálgico para moverse a otras ciudades como Londres, Buenos Aires, Niza, Madrid... Y en Nueva York de nuevo los problemas. Con ella a la ciudad estadounidense viajaba el empresario E. Ray Goetz, que la había contratado para el Empire Theatre. Goetz, conociendo ya a la española, le hizo firmar un contrato por el que quedaba obligada a pagar 100.000 dólares si no cumplía con todas las actuaciones.

Debutó en Nueva York con más de mil espectadores. Actuaba sola con la Philarmonic Society of New York, bajo la dirección de Victor Baravalle. Cantó catorce canciones en español, empezando por «El relicario» y terminando con «La violetera». Al día siguiente el New York Times escribía: «Raquel Meller, ruidosamente aplaudida. Demuestra su dinámica personalidad a través de muchos personajes en su debut americano. (...) La versátil artista española lleva con tranquilidad el peso de toda la actuación».

En cuanto a París, su mayor triunfo fue la revista *París-Madrid*, que estuvo en cartel ocho meses en 1929. Todas las canciones eran de Jacinto Guerrero con letras cambiadas para la ocasión.

Cantó por primera vez en francés en 1930, «Douce France», versión de una marcha catalana del maestro Demon. Aquello le valió ser nombrada Marianne des Mariannes, honor con el que se distinguía a las mujeres desde la revolución francesa. Fue en esa década cuando alcanzó su plenitud como artista. Poco a poco iría desapareciendo de la escena por falta de contratos.

Cuando estalló la Guerra Civil Española se encontraba en Niza junto a César González-Ruano que escribió: «Temblábamos juntos y nos emborrachamos de alcohol, de patria lejana, de poesía, de nostalgia y de incertidumbre».

No volvió a España hasta mitad de 1939 y lo hizo con un bebé, hijo también del empresario Jorge Enrique Saiac Marqués, con el que tuvo un breve matrimonio. Perdió la custodia cuando el niño tenía siete años y no volvió hasta los diecinueve años para quedarse ya junto a ella.

Sus actuaciones se repartieron por España, Francia, América y mostraban la esencia, el alma de las canciones. Sin una gran voz, pero con una emoción que nadie pudo igualar. Tal vez por su personalidad: cautivadora, genial, insoportable..., que los franceses vieron como muestra del temperamento español.

Raquel Meller era una de esas artistas fáciles de imitar por su temperamento. Por supuesto, muchos travestidos usurparon su identidad artística para subirse a un escenario.

Estrella Castro Navarrete, Estrellita Castro (1908-1983)

Nació en Sevilla, en el Corral de la Purísima. Era hija de un pescador gallego y de una malagueña, Sebastiana Navarrete. Era la menor de doce hermanos.

Con once años acudió a la escuela del maestro Realito al que pagó realizando las tareas domésticas. Con doce años debutó delante de los reyes Alfonso XIII y Victoria Eugenia. Acabada la actuación, la reina, a la que gustó mucho aquella niña, le dijo que podía pedir cualquier cosa. Ella se decantó por un mantón de manila, pero eso fue regalo de la marquesa de Bermejillo del Rey, la soberana le hizo llegar una joya que un día, apremiada por la necesidad, tuvo que empeñar por quinientas pesetas.

Al inicio de su carrera tuvo un encuentro que siempre recordaría con Ignacio Sánchez Mejías, que le regaló una moneda de oro después de verla en una actuación benéfica. Entonces, no sabía el torero que aquella chiquilla que tanta gracia le había hecho llegaría a triunfar en España, Latinoamérica y EE. UU.

La crítica la considera la creadora de la canción andaluza y fue, sin duda, una de las estrellas rutilantes del universo cañí. Ella aportó resortes flamencos a los cuplés. Su mayor éxito, por

supuesto, fue «Mi jaca», de Ramón Perelló, pero no le quedó a la zaga «Suspiros de España», del maestro Álvarez Alonso. Pero no se le resistía nada: serranas, colombianas, guajiras, fandangos, soleares, tanguillos, caracoles, sevillanas, villancicos, saetas, zambras, boleros cubanos, mazurcas, tangos... Pero es cuando canta flamenco cuando su voz alcanza texturas y registros de pura maestría.

En el cine tuvo gran éxito con películas como *Rosario la Cortijera, Suspiros de España, El barbero de Sevilla, Mariquilla Terremoto*, todas rodadas en la Alemania nazi. Esto último no se lo pudieron perdonar los más *izquierdistas* del momento.

Pero todo lo que sube, tiene que bajar y su carrera se vio mermada con los años y la pérdida de facultades vocales, además de la alargada sombra del fascismo. Si la copla se consideró fascista por algunos *iluminados*, las estrellas que habían tenido alguna relación con Franco o Hitler fueron, directamente, enterradas (artísticamente hablando).

Estrellita Castro murió en Madrid en 1983, apoyada por sus compañeras de espectáculos, después de verse sumida en la pena, tras la muerte de su compañero sentimental, Demetrio Corbí Pujante.

MIGUEL DE MOLINA (1908-1993)

Miguel Frías de Molina nació en Málaga en el seno, por supuesto, de una familia humilde (rasgo característico de todos y todas). Rodeado de un ambiente familiar que lo asfixiaba, a los trece años abandona el hogar familiar.

Desde entonces tuvo que realizar varios trabajos que nada tenían que ver con el arte, aunque él ya sabía que poseía cualidades y que era cuestión de tiempo: trabaja en un burdel regentado por Pepa la Limpia, que le cogió mucho cariño. Tanto que lo invitó a viajar con ella y su amante a Granada al Concurso del Cante Jondo. Es allí donde decide lo que quiere ser y debuta el mismo día que se proclama la República.

Triunfa con canciones como «El día que nací yo», «Triniá», «Te lo juro yo», «La bien pagá» y «Ojos verdes».

Con la llegada del nuevo régimen, los empresarios afines a Franco no dudan en chantajearlo con su pasado republicano y comienza su decadencia. Uno de esos empresarios le ofrece quinientas pesetas por actuación cuando antes cobraba cinco mil. Le obligó a aceptar bajo amenaza de contar todo lo que sabe de él, que no es poco. De nada le valió aceptar el chantaje. Las *fuerzas del orden* pronto lo ponen en su punto de mira por *republicano y maricón*.

En 1941 el cantante fue sacado del Teatro Pavón para, según le dijeron tres hombres que se identificaron como policías, llevarlo a la Jefatura Superior de Policía. Miguel de Molina sostuvo que uno de ellos era el director general de seguridad. Lo sacaron a rastras del teatro y lo subieron a la fuerza en un coche.

Tomaron Recoletos hasta Cibeles. Ahí es donde se dio cuenta de que no iban a la Jefatura y les preguntó a dónde lo llevaban. No le contestaron, se limitaron a subir Castellana y al llegar a un sitio oscuro, tranquilo, y alejado, lo sacaron, lo tiraron al suelo y le dieron una paliza. Miguel de Molina lo contó así:

> Me llevaron hasta lo alto de la Castellana. Me maltrataron, me dieron ricino, me cortaron el pelo a tirones, porque no sabían y yo tenía el pelo muy lleno de grasa del teatro y no hacían más que pasar la máquina y tirar. (…) Me golpeaban con los puños de las pistolas tan fuerte que me daba la sensación de que me estaban dando tiros.

Cuando hubieron acabado, lo dejaron allí abandonado: le habían roto los dientes y, probablemente, más de una costilla. Se desmayó del dolor y el sufrimiento, pero la «lluvia menuda de Madrid me refrescó la cara», decía él.

Ya en plena persecución franquista, durante una actuación en Madrid, alguien del público le gritó: «¡Mariquita!». Él paró el espectáculo buscó a quien se lo había gritado entre el público y le dijo: «Mariquita no, maricón, que suena a bóveda».

Después de aquello supo que era mejor alejarse de España si quería seguir con vida, así que se exilió a Argentina en 1942, donde consigue, no solo retomar su vida artística, sino que triunfa de nuevo.

Pero, ni siquiera allí estaba a salvo de las alas del águila bicéfala. Recibe una orden de la embajada española de salir del país, así que tiene que volver a escapar, esta vez a México.

Eva Perón convencería a Franco para que lo dejase regresar a Argentina. Para actuar en un festival benéfico. Miguel de Molina regresa a Buenos Aires donde, una vez más, firma contratos que le restauran al sitio en el que estaba antes de la expulsión.

En 1957 vuelve a España para actuar en *Luces de candilejas*, dirigido por Enrique Carreras. Tuvo que seguir aguantando los insultos de homosexual y republicano, así que en 1958, decide que España está mejor en la copla.

Era un artista todoterreno que controlaba desde lo que cantaba, hasta el *marketing* y la publicidad. Se convirtió en uno de los artistas más transgresores al no ocultar nunca su homosexualidad y apostar por un estilismo que, como poco, no dejaba indiferente.

María Dolores Flores Ruiz, Lola Flores (1923-1995)

Nació en Jerez, en un barrio de gran tradición flamenca de San Miguel y a pocos metros de donde nació Antonio Chacón. Podemos decir que la vida le preparó una encerrona, con esos mimbres se hizo la Flores una faraona.

Era la mayor de tres hijos, hija de Pedro Flores y María del Rosario Ruiz. Su vena flamenca le viene por el abuelo, que era vendedor ambulante. Pero en estos tiempos en los que está tan de moda hablar y acusar a los artistas de apropiación cultural, podemos decir que Lola, que no era gitana, fue, según los puristas, una de las primeras famosas que se apropiaron de la cultura de otros. Nadie hubiera dicho que la Flores no era gitana. Ella presumía de serlo, la mitad de su sangre lo era, pero no era, esa palabra tremenda que tantos problemas nos ha dado durante la historia, *pura*.

Su familia no era acomodada, pero tampoco era pobre. Su padre regentaba la taberna La Fe de Pedro Flores, y su madre era costurera. En la taberna de su padre se sacaba ella unas perras cantando y bailando con muy poca edad. En Jerez acudió a clases de baile con María Pantoja, y, luego, acudió en Sevilla a la academia del maestro Realito. Desde muy pequeña tuvo claro que quería ser como Imperio Argentina, Estrellita Castro o Pastora Imperio.

Aparte de la taberna de su padre, Lola Flores cantaba allí donde la llamaban: bautizos, fiestas privadas..., todo lo que le diera dinero era bienvenido para la mayor de las Flores porque sabía lo que costaba ganar un real.

A pesar de todas las actuaciones *menores* no fue hasta después de la Guerra Civil cuando debutaría en *Luces de España*, de Custodia Romero en el teatro Villamarta de Jerez. En la publicidad podíamos leer: «Lolita Flores Imperio de Jerez: joven canzonetista y bailarina».

Fernando Mignoni supo de ella, después de aquella actuación, y la llamó para su película *Martingala*. Viajó a Madrid acompañada de su madre, por supuesto, y cobró doce mil pesetas. A principios de los años 40 convenció a toda su familia para que se mudaran a Madrid. Ella sabía que había nacido para eso, sabía que si no era al arte, no podría dedicarse a nada más. La familia lo dejó todo y se fue con la hija a la capital, donde el principio no pudo ser más nefasto.

Lola Flores contó que llegó a prostituirse una vez (a cambio de mucho dinero) para sacar de la penuria a quienes la habían seguido incondicionalmente. Se sentía responsable de ellos que no habían dudado en empeñar su vida por darle su sueño.

Cuando despegó lo hizo a lo grande. Acudió a la academia del maestro Quiroga y realizó una gira por el norte del país. En el 42 fue contratada como telonera de la Compañía de Canciones y Bailes Españoles de Mari Paz, en el Fontalba de Madrid.

Un año después su vida cambiaría para siempre. El empresario Adolfo Arenaza montó el espectáculo *Zambra* con Manolo Caracol, que ya era un artista consagrado y ganaba quinientas pesetas diarias. Ella tenía veintiún años, él treinta y dos. El espec-

táculo se estrenó en Valencia, pero viajó por toda España con un éxito importantísimo, tanto que se mantuvo en cartel varios años. Por supuesto, los magos de aquello fueron Quintero, León y Quiroga. En el espectáculo se superponían varios mundos teatrales: desde el modelo técnico de producción de Concha Piquer al de Broadway, con presencia de la ópera flamenca, aportada por el propio Caracol. La escenografía era de José Caballero y miraba de reojo a Julio Romero de Torre. Pero lo que realmente brilló de aquella joven fue su dramatización de «La Zarzamora».

El binomio Caracol-Flores era absolutamente explosivo porque también lo era cuando se bajaban del escenario. Que Lola sea una de las artistas más imitadas por los transformistas o las *drags* se debe precisamente a eso: a una vida de torrentes, de excesos y malos tratos que para los que trabajaban la marginalidad les era tan conocida.

Aquella relación duró diez larguísimos años en los que la pareja creó su propia empresa y rodaron *Embrujo* (1947) y *La niña de la venta* (1951), año en el que se inició la separación y en el que Suevia Films decide consolidar a la artista jerezana en el *star system* del cine español y que pudiera llegar a América.

Cesáreo González firmó un contrato exclusivo con ella por tres años y cinco películas por un importe de seis millones de pesetas. Aquel contrato incluía: cine, televisión, teatro y una gira por América. El NO-DO fue testigo de la firma en el bar Chicote de Madrid.

En el 52 salió hacia México con toda la familia. Fue allí donde el dueño de la Sala Capri la apodó como la Faraona. De México viajó a la Habana, Río de Janeiro, Ecuador, Buenos Aires y Nueva York.

A su vuelta, en el 54, presentó un nuevo espectáculo, *Copla y Bandera*, en el que también participa el Beni de Cádiz.

En 1960 cantó en el teatro Olympia de París, que no era poca cosa, y rodó *El balcón de la luna* con Carmen Sevilla y Paquita Rico. La gente comenzaba a consumir otro tipo de cine, música, ropa... Es decir, la sociedad cambiaba y Lola sabía que tenía que reinventarse y lo hizo mejor que nadie. Las películas *Truhanes* (1983), *Los invitados* (1987) o la serie *Juncal* (1989) le permitieron romper el encorsetamiento, y la Flores

pasó de ser una folclórica a una de las figuras más rompedoras y modernas de la Movida.

Su personalidad hizo de ella un ser único en el universo artístico español. Hay tres momentos en la vida televisiva de Lola Flores que se han quedado en la memoria colectiva y popular de este país.

La primera la dijo en una actuación en la televisión de 1977, en el programa *Esta noche, fiesta*, que presentaba José María Íñigo. Lola cantaba y bailaba como siempre lo hacía ella, exagerada, temperamental, incontrolable. En uno de los giros de aquel baile un pendiente salió volando. Detuvo la actuación (recordemos que aquellos programas se emitían en directo) se puso a buscar la joya por todo el escenario mientras se dirigía al público atónito: «Perdón, pero se me ha caído un pendiente en oro. (...) Bueno, ustedes me lo vais a devolver porque mi trabajito me costó. (...) Muchas gracias de todo corazón pero el pendiente, Íñigo, no lo quiero perder, eh, por favor».

La segunda: «¿Quién no se ha dado un *pipazo* con una amiga?».

Onda Cero en su página web recoge:

> En 1994 se estrenó en la pequeña pantalla el documental biográfico *El coraje de vivir*, en el que la propia Lola Flores relataba anécdotas de su vida repleta de grandezas, pero también momentos complicados. En uno de esos programas, llegó a decir: «¿Quién no se ha dado un *pipazo* con una amiga?», frase que se llegó a considerar un revulsivo para la época y más viniendo de una personalidad como la Faraona con todo lo que movía detrás.[69]

Según Valeria Vegas, autora de «Libérate», no hay pruebas de que dijera esa frase. Es decir, el mito ya había superado a la persona.

Lo que sí es cierto es que Lola Flores, al igual que Rocío Jurado, fueron y son referentes para el colectivo LGTBI por su

69 https://www.ondacero.es/noticias/cultura/10-grandes-frases-que-dijo-lola-flores-que-nunca-pasaran-moda_2023012163cb8e95d3521e0001 54e964.html

personalidad, su exageración, su rebeldía, su sufrimiento sin achantarse.

No importa si lo dijo o no, lo que importa es que la representa porque la sinceridad de Lola Flores asustaba a muchos y abrazaba a unos pocos.

En 1981 la revista *Party* le preguntó si se había acostado alguna vez con una mujer y ella respondió: «No se puede decir de esta agua no beberé ni este cura no es mi padre. A mí me parece que cada uno puede hacer de su cuerpo serrano lo que quiera, siempre que no falte a los demás. Yo creo que darle gusto al cuerpo no es pecado».

En otro número respondió a la pregunta de qué era para ella un homosexual, diciendo que era una persona con problemas de hormonas.

La siguiente pregunta fue qué pasaría si su hijo Antonio llegara un día a casa y le confesara que lo es. Su respuesta fue contundente: «Aceptaría hasta que fuera ladrón o criminal, ¿cómo no iba a entender un pecadillo de la carne tan diminuto como ese?».

En 1993 hizo de maestra de ceremonias junto a Pedro Almodóvar y Bibiana Fernández en la sala Xenon para recaudar fondos para la lucha contra el SIDA. La casa Basida acogía enfermos terminales y la Flores no dudó en colaborar. Ella sabía lo que había porque cerca de la que fue su casa durante algún tiempo, había prostitución de transexuales.

«Los únicos que no van a dejar de venir a verme son mis mariquitas, que me quieren mucho porque yo soy muy mariquita».

María Antonia Alejandra Vicenta Elpidia Isidora Abad Fernández, Sara Montiel (1928-2013)

Nació en Campo de Criptana, pero, después de la Guerra Civil, su familia se traslada a Orihuela en busca de un clima menos severo para el asma del padre. Desde muy pequeña destacó por su belleza y dotes artísticas. Recibió una educación muy precaria porque las monjas se centraron en hacerla una mujer apta para el hogar, no para el mundo. No tuvo nunca problemas en

reconocer que debutó sin saber leer ni escribir bien y que se aprendía los guiones al dictado.

La familia reconoció a los trece años que la niña podía tener un futuro en eso del espectáculo cuando la escucharon cantar una saeta en la Semana Santa. Fue a Valencia por iniciativa de José Ángel Ezcurra, editor de prensa. Un año después representó a Alicante en un concurso de jóvenes talentos en el parque del Retiro en Madrid. A pesar de rodar por el escenario al pisarse el vestido ganó con «La morena de mi copla». El premio consistía en una paga durante un año de mil pesetas mensuales. Se instaló en Madrid y cursó declamación.

En 1944 el fotógrafo Gyenes se la presentó a Ladislao Vajda quien le dio su primer papel en el cine con la película *Te quiero para mí*. En aquella película su nombre artístico fue María Alejandra. El nombre de Sara Montiel se lo sugirió Enrique Herreros. No tuvo que esperar mucho para convertirse en protagonista.

Como cantante comenzó a despuntar a finales de los años 50. Sara no tenía una gran voz, pero sí tenía olfato y era muy inteligente. Sin grandes alardes como cantante consiguió hacerse un hueco en la escena nacional.

Su primera película como protagonista fue *Locura de amor*, basada en la vida de Juana la Loca. A partir de aquí, Sara Montiel solo fue creciendo cada vez más, convirtiéndose en un icono no solo en nuestro país, sino en Estados Unidos y México, que siempre la trató como a una mexicana más. Allí llegó porque los papeles que le ofrecía el cine español se le quedaban pequeños. Ella no quería ser una guapa que hacía siempre lo mismo, sino que buscaba crecer como actriz, por eso se fue.

Centrémonos en España porque la vida de Sara Montiel da para varios volúmenes y lo que nos interesa es cómo el transformismo español fue fiel imitador de Saritísima porque sin poder considerarla *folclórica* levantó más pasiones que estas. En la lista de artistas que se *transformaron* en la Montiel están entre muchos otros: Carla Vanoni, Úrsula Montiel, Loris Diamar, Luis Saray, La Margot, Nino, Paco Montiel…

Por la forma de ser de Sara (descarada, sensual, coqueta, exagerada) era fácil de imitar. Los famosos más imitados son los que tienen maneras muy excesivas porque tienen los rasgos para la imitación muy definidos. Es lo mismo que le pasaba a Lola Flores o Rocío Jurado. A Sara, como a las otras dos artistas que hemos mencionado, le encantaba que la imitasen, por eso acudió a salas como Centauros, Gay Club o Barcelona de Noche para ver a los transformistas que se metían en su piel.

En 1980 la revista *Party* publicó una entrevista con la manchega en la que le preguntaba cuál creía ella que era el motivo de ser la estrella preferida de los gais:

> (...) no hago distinciones entre mi público (...), entre ellos hay gais como hay gente rubia o morena (...), aclarado esto os diré que, posiblemente, fue a raíz de *El último cuplé* (...) cuando el cariño hacia mí es, aparte de la posible admiración por la artista, una cuestión de reciprocidad (...). Hablo de una época en la que cualquier manifestación de homosexualidad estaba como mínimo mal vista. Hoy han cambiado un poco las cosas, queda bien socialmente, como esnob, tener amigos gais, pero el motivo de su fidelidad a lo largo de mi carrera puede ser ese: mi afecto y cariño hacia ellos es *de los de antes*, y he procurado siempre no defraudarles, ni artística ni humanamente.

Lo cierto es que Sara Montiel siempre dio la cara por el colectivo LGTB y admiró a los transformistas que, de una manera u otra, le brindaban un reconocimiento que no siempre tuvo del público general.

Recordemos que las excentricidades de la Montiel le llevaron a un descreimiento por parte de la gente, que sus juegos con la televisión le costaron que se la tomara en serio. En los últimos años pasó por ser la artista más mentirosa, que más engañaba a los medios y, por tanto, a la audiencia de España. Pero el colectivo siempre estuvo a su lado. Quizá ellos supieron ver en Sara lo que los demás no: una carrera brillante por encima de cualquier prejuicio social. Ya lo había demos-

trado todo, ahora solo le quedaba disfrutar. ¿Por qué no iba a hacerlo?

Sara Montiel cantó canciones claramente rompedoras como «Vete con él», «Es mi hombre» o «Súper Sara», escrita por Carlos Berlanga y Nacho Canut. En 1995 publicó el disco *Amados míos*, que reunía algunas de sus canciones de siempre con arreglos que el público no supo apreciar.

En 2001 fue pregonera del Orgullo de Madrid donde dijo: «A vosotros os insultan y os discriminan por ser diferentes, como a mí, que me excomulgaron por casarme por lo civil con un señor americano y judío. Aunque no soy homosexual, es como si lo fuese».

Sara Montiel no siempre fue entendida en España porque era una mujer que rompió las barreras del tiempo. No solo era una adelantada a su época, sino que resultaba una mujer absolutamente inexplicable en nuestro planeta.

Ella, junto a Rocío Jurado, ha sido y es la mayor diosa gay que haya existido en España.

María Felisa Martínez López, Marifé de Triana (1936-2013)

Nace en Burguillos, pero pasó su infancia en Triana, de donde coge su nombre artístico a propuesta de David Cubedo, periodista. Su padre muere cuando ella tiene nueve años. La familia se traslada a Madrid cuando ella tiene doce años. Tras un corto periodo de aprendizaje en la academia del maestro Alcántara debutó en Radio Nacional de mano, otra vez, de David Cubedo.

Se sacó el carné de artista a los trece años, aunque no se podía hasta los dieciséis. Ese mismo día la contrataron para el cine Pizarro de Madrid. Recorrió España con diferentes compañías, incluida la de Manolita Chen, en la que estuvo desde 1950 a 1952. Con ella interpretaba los éxitos de muchas grandes. Se podría decir que Marifé de Triana fue una de las primeras, no imitadoras, pero sí *homenajeadora* profesional del mundo de la copla.

Su gran oportunidad le llegó con el promotor Juan Carcellé que dijo de ella: «Jamás nadie ha cantado como esta mujer. Ella es la renovación absoluta de la canción andaluza».

No fue el único que cayó rendido a su temperamento y su arte. La Niña de los Peines se refirió a ella: «Marifé de Triana ha empezado por donde otros artistas acaban».

Con Carcellé debutó en el Coliseo Price, con un espectáculo de variedades en el que ella cantaba copla, cosechando un éxito absoluto. Consiguió mantenerse en cartel tres meses seguidos, algo que no era fácil en aquel momento. Álvaro Retana hizo una semblanza de ella: «Linda y joven, acusaba

cierto temperamento artístico, acentuado al colocarse bajo la advocación del trío Quintero, León y Quiroga».

Su ascensión fue meteórica. Las discográficas la querían a toda costa. En 1956 grabó su gran éxito «Torre de arena», de Lladrés, Gordillo y Sarmiento. El disco permaneció entre los más vendidos de los años 50 y 60.

Se la conoció como «la actriz de la copla». Era excesiva, no cantaba, interpretaba y tenía una personalidad en el escenario que se engrandecía nada más pisar las tablas. Con el tiempo, algunos críticos dijeron de ella que era demasiado exagerada.

A partir del éxito de «Torre de Arena» monta su propia compañía y estrena un espectáculo que se llama como la canción. Si algo funciona ¿para qué tocarlo? Después de ese vendrían muchos más éxitos que la hicieron una de las más grandes intérpretes de este país: «La Loba», «Trece de mayo», «La emperaora», aunque la canción que la encumbró definitiva-

mente fue «María de la O». Ya la habían cantado muchas otras antes, pero ninguna la dramatizó como ella.

Como otras muchas, viajó a Latinoamérica y Alemania, pero ella, además, paseó su arte por Holanda, Suiza, Inglaterra y Estados Unidos. Con todo, y sin perder de vista la espectacularidad de su trabajo sobre la escena, sus compañeras resaltaban su humanidad, su cercanía, su calidez. Siempre mantuvo un respetuoso distanciamiento con el público, pero sabía que este era a quien se debía y era lo que más le gustaba, tenerlo enfrente para encandilarlo.

Tras la muerte de Rafael de León, su compositor de cabecera, estableció fuertes vínculos con Rafael Rabay, quien compondrá canciones como «Encrucijada» o «Vendedora de coplas».

Se retiró en 2001, pero siempre estuvo dispuesta a subirse a un escenario para apoyar a jóvenes talentos de la copla.

María del Rocío Trinidad Mohedano Jurado, Rocío Jurado (1945-2006)

Nació en Chipiona. Su padre, Fernando Mohedano, era zapatero y cantaor de flamenco. Su madre, Rosario Jurado, era ama de casa y cantante aficionada. De ella diría la Jurado que era la que realmente cantaba bien en su casa. Aprendió a amar la música desde muy pequeña con ellos.

Sus primeros espectáculos fueron en los mostradores de algunos comercios de Chipiona, donde se subía la niña a cantar y a bailar. Cuando su padre muere, ella, a pesar de su juventud, tiene que ayudar a la economía familiar. Trabajó de vendimiadora, de zapatera, recolectora de frutas… Siempre con un cante prendido de los labios. Y entre trabajo y trabajo, se iba presentando a concursos de radio para probar suerte. Porque lo tuvo claro muy pronto: Rocío Jurado tenía que ser cantante.

La llamaron «la niña de los premios» porque a premio que se presentaba, premio que ganaba. 1958 fue el año en el que se estrenó como ganadora de uno de ellos en Radio Sevilla. Quería ser artista, lo dijo y lo repitió hasta la saciedad

en su casa y donde quisieran escucharla. Su abuelo se negó en rotundo a que su nieta entrase en ese mundo depravado, de perdición y maledicencias. Así que ella montó una huelga de hambre, que no lo fue porque contaba con su madre y su abuela. Finalmente el abuelo aceptó y le dio sus ahorros para que probara suerte en Madrid.

Cuando llegaron a la capital, madre e hija se vieron obligadas a malvivir en una pensión y comer poco. Por mediación de una conocida llegó a estar ante Concha Piquer, la cantante a la que más admiraba. Las recibió porque sentía curiosidad, las hizo pasar al salón y Rocío se arrancó por una de las canciones que llevaba la Piquer en su repertorio. La respuesta: «¿Cómo te atreves a cantar mis canciones? (…) tú, niñita, que acabas de llegar del pueblo, tienes la osadía de hacerlo en mi casa. Si triunfas en Madrid, será por esa linda cara dura que tienes, no por tu voz».[70]

La relación con la Piquer nunca fue buena, aunque a Rocío no le hizo falta su apoyo para triunfar.

Cuando conoció a Pastora Imperio, fue cuando, de verdad, sintió que le daban una oportunidad que no iba a desperdiciar. Pastora Imperio la contrató para El Duende, el tablao que regentaba. Tuvo que falsear su edad porque aún no tenía los dieciséis, pero aquel tablao fue su rampa de lanzamiento a las estrellas.

Rocío Jurado rompió todos los moldes. Abandonó el traje de faralaes para usar ropa de diseñadores, peinar con cardados muy escandalosos y maquillarse como nadie antes se había atrevido. Pero fue más allá, se atrevió con concursos de belleza, se postuló para ser nuestra representante en Eurovisión en una especie de ensaño para lo que, muchos años después, fue OT. A pesar del éxito, algo que hizo que la Jurado fuera considerada la más grande, nunca olvidó sus orígenes. Chipiona fue mundialmente conocida gracias a ella.

Pero su salto a la fama internacional y al *star system* llegó con su paso a la balada romántica. De hecho sus mayores éxitos vienen de ahí: «Si amanece», «Como una ola», «Lo siento mi amor», «Señora», «Como yo te amo», «Ese hombre», «Se nos rompió el amor»…

70 *Rocío Jurado, te queremos*, de David Botello. DVBook, 2007.

A pesar de todo, Rocío Jurado nunca dejó de ser ella misma y lo mismo le cantaba a Ronald Reagan que iba al Gay Club a ver quién la imitaba, o amadrinaba *El Tercer Ojo*. La revista *Party* la llamó «la mariquita perfecta» en un reportaje en el que aseguraba que le encantaba que la siguieran los homosexuales. En *Sal y Pimienta* se descubrió cómo llamaba ella a los gais: «Yo tengo mi palabra especial. Digo mis niñas de pelo corto. Aunque algunas llevan el pelo más largo que yo».

En *Lo+Plus* le preguntaron sobre sus seguidores homosexuales:

> Yo estoy orgullosísima de que eso ocurra porque son personas de muchísima sensibilidad y para mí es muy importante. Para mí son seres humanos igual que otro cualquiera; el gustarle a un sector o no, lo que me importa de una persona es gustarle. Pero no es ya ni gay ni no gay, para mí son personas, amigos míos, que tienen muchísimo valores, que tienen una sensibilidad tremenda y que los quiero muchísimo. (…) ¡Yo soy progay!

Un punto de inflexión en su carrera fue *Azabache*, un musical que se modeló expresamente para la Expo'92 de Sevilla. En él también participaban Nati Mistral, Juanita Reina, Imperio Argentina y María Vidal. Pero la auténtica protagonista era ella, la chipionera.

En el año 2000 recibe el premio a la Mejor Voz Femenina del siglo XX, concedido en Nueva York por un grupo de periodistas del espectáculo.

Pocos años después, en 2004, le diagnosticaron un cáncer que la alejaría durante mucho tiempo de la escena. Pero antes de irse para siempre, en 2006, quiso dejar algo para quienes la habían seguido, la gala *Rocío siempre* en Televisión Española y en la que participaron David Bisbal, Chayanne, Raphael, Malú, Paulina Rubio, Rosario Mohedano, Lolita Flores, Falete y Mónica Naranjo.

Su vida se apagó, pero su voz sigue resonando en cualquier bar de ambiente, en una casa con las puertas abiertas, en mi coche cada vez que viajo.

God save the queer

La copla es histrión, drama, exceso, sensualidad y transgresión. Todo aquello que al mundo *queer* de cierto momento de la historia de España le era tan necesario para poder sobrevivir. Creer en algo, saber que había una forma de gritar sin tener que hacerlo.

La transición marcó un punto y aparte en el mundo del transformismo en el que muchos, durante demasiados años, estuvieron peleando para poder vivir dignamente. Personas que lucharon por ser visibles y para que se les respetase como artistas. Ese es el caso de Paco de España, Juan el Golosina, Violeta, Pavlovsky... Todos esperaron con paciencia que este país estuviera preparado para recibirlos con aplausos y no con palizas, violaciones o insultos.

Vamos a ver a algunos de los transformistas más famosos o influyentes de España.

Antonio Amaya (1924-2012)

Nació en Granada y desde muy pronto sintió la llamada de la vida artística, pero la oposición de su padre hizo que esperara hasta que este murió para ir a Madrid a probar suerte. El viaje fue un tanto incómodo al tener que hacerlo escondido bajo un asiento porque no tenía dinero para el billete. Una vez en la

capital no tuvo que esperar mucho para llegar a los escenarios como chico de conjunto de Celia Gámez.

En 1947, ya en Barcelona, debuta con su propio espectáculo *Bronce y oro*. Según Valeria Vegas, en 1952 publica «Doce cascabeles» que, más tarde, se adjudicó a Joselito, niño prodigio del cine español que luego fue hombre *proscrito*. A Amaya le importa que atribuyan el éxito a otro, pero sabe que su reino son las tablas del Paralelo barcelonés, junto a actores como Alady, Mary Santpere y Carmen de Lirio. Pero otros escenarios disfrutaron su presencia como el Teatro Lope de Vega en Madrid o Ruzafa en Valencia con obras como *Pim, pam, fuego* y *Trío de ases*.

Amaya, junto a Pedrito Rico y Rafael Conde, *el Titi*, fueron tres transformistas que arrasaron en la época franquista no precisamente por ser discretos. Sus estilismos siempre acompañaron a sus avances en el mundo del espectáculo. Así, Antonio Amaya pasó de ser un andaluz guapo a convertirse en un hombre con chaquetas recargadas, dedos repletos de anillos, rímel, colgantes de oro y pelucas masculinas. Algo que le caracterizó fue su ambigüedad.

Los espectáculos que montó con el Titi, *Cara a cara* y *Frente a frente*, lo llevaron por toda España, parodiando las peleas de Dolores Abril y Juanito Valderrama.

Pero sabía que no quería estar dando vueltas por España toda la vida. Se instaló en Sitges donde abrió Chez Antonio, que vivió su esplendor en los años 70. A mitad de esta década grabó «Mi vida privada», que fue un éxito en el mundo gay y del transformismo, siendo cantada posteriormente por otros compañeros. En 1977 posa desnudo para la revista *Papillón* y se anunció como «el culo más sexy de España».

En el 79 estrenó, en el Teatro Victoria, *Ídolos del Paralelo*, junto a Lilián de Celis. *La Vanguardia* escribió de él: «Amaya es, dentro de su arte, una figura única. Cantante de privilegiada voz y un exquisito arte, humorista, narrador de cuentos divertidos y hombre sorprendente, que gusta presentarse vestido y enjoyado como una mujer (…)».

En 1980, aquella luz cegadora que desprendía Amaya iba perdiendo intensidad. En 1983 actuó en el *show Magic Cabaret* y en el 85 en el Apolo con Salomé y el Titi en *Tal... para cual.*

Los 90 fueron los años que vieron cómo la imagen de Amaya iba desapareciendo como si jamás hubiera sido real.

Murió sin que nadie se acordara de él, sin pena ni gloria, sin hacer ruido, como lo hacen las estrellas que tan solo dejan una estela de luz en el cielo hasta que desparecen.

CARMEN DE MAIRENA (1933-2020)

Nació como Miguel de Mairena y en 1978 hace la transición para convertirse en Carmen de Mairena.

Desde adolescente trabaja en locales como Ambos mundos, o Café Nuevo, para pasar a salas de cine donde había espectáculos de variedades. Compartía cancionero con Antonio Amaya, Pedrito Rico, Miguel de los Reyes, el Titi, o Tomás de Antequera. Todos interpretaban canciones de Juanita Reina o Concha Piquer.

Durante los 60 actúa en el Copacabana y el Whisky Twist de Barcelona, sin terminar de llegar al público. Era una mujer de un éxito limitado a nuestras fronteras y, más concretamente, a las de la ciudad catalana. De hecho sus imitaciones de Sara Montiel o Marujita Díaz no le encajaban al público.

De hecho su nuevo aspecto físico no agrada a los empresarios que dejan de llamarla, viéndose obligada a ejercer la prostitución. Mairena se había sometido a diferentes cirugías no siempre legales.

En 1992 sube al escenario de El Molino solo aquella vez. Mairena, a pesar del cambio físico, seguía utilizando su nom-

bre masculino, lo que provocaba el rechazo tanto de los espectadores como de los empresarios.

En el 93 cambia al fin su nombre artístico y tiene una aparición fugaz en *¡Semos peligrosos! (uséase, Makinavaja 2)*. Pero la fama, que es esquiva y caprichosa, le llega de la forma más rocambolesca. Acompaña a un amigo suyo a un *casting* para el programa de Arús *Força Barça* de TV3. Arús la mantendría también para el programa de Antena 3, *Al ataque*. Este cameo con la fama le permite grabar *Con el Tricutricu* temas habituales de la copla.

Después fichó por *Crónica marcianas*, donde era sometida a entrevistas que le realizaba Javier Cárdenas. Ella no se siente a gusto sabiendo que la presentan como a una friki, en vez de como una artista que era para lo que había peleado, pero no le queda más remedio que aguantar: «La mitad de cosas que yo hago no son de mi condición, no me gusta hacerlas, la mayoría de veces. Pero las tengo que hacer, me dan dinero, me dan fama y las tengo que hacer».

Mairena no pudo ser una estrella del espectáculo, sino un monstruo televisivo que se comió a la persona y nos dejó al personaje sumido en la oscura piel de la denigración por la supervivencia. Tan solo en el programa de Toni Rovira (*Toni Rovira y tú*) volvió a sentirse artista, a sentirse valorada.

Murió en 2020 en una residencia. Saltó la noticia de que las pertenecías de Carmen de Mairena habían acabado en la basura. Como si aquella última jugada quisiera seguir humillándola más allá de los focos y la mediocridad televisiva.

La Esmeralda de Sevilla (1935-2021)

Nació como Alfonso Gamero en el seno de una familia humilde (esta expresión se repite hasta la extenuación porque España, en sí, era cuna de familias humildes y alguna cortijera).

Trabajó de todo lo que le salía porque tenía que ayudar a sus padres. En uno de esos trabajos, una señora le encargó limpiar el chalet. Dejó la lámpara tan brillante que la compararon con una esmeralda. De las cosas más absurdas, salen los

nombres por los que luego reconoceremos a algunas personas. Esto ocurrió cuando tenía trece años.

Es en la Feria de Sevilla donde canta y baila por primera vez y ya no dejaría de hacerlo, aunque siguió trabajando como sastre, pero ahora ya estaba metida hasta las cejas en el mundo de la copla. Era sastre de Marifé de Triana. Ambas se hicieron muy amigas, y a mitad de los 90, con Marifé presentando el programa *Lo que yo te cante*, en Canal Sur, llevó varias veces a Esmeralda, como luego lo haría Jesús Quintero para varios de sus programas.

Regentó un club en la carretera de la Algaba, La caseta. En ella compartía escenario con la Soraya, la Rocío, Lola, la Tornillo, Carmela y Cristina. Con las tres últimas grabó el disco *La Esmeralda de Sevilla y sus flamencas*, editado por Hispavox. Se convirtió en un éxito de gasolineras de Andalucía.

En 1981, rueda el documental *La Esmeralda, historia de una vida*, que le permite narrar en primera persona su vida. La nota de prensa decía:

La Esmeralda vivió en una época donde las cosas aún eran más difíciles de lo que son hoy. Una sociedad poco avanzada, reticente a los cambios, cegada por los dictámenes de la Iglesia Católica. La Esmeralda no tuvo inconveniente en salir a la calle con su peculiar y característico aspecto, su pelo rizadísimo a lo afro en perpetua

permanente, sus fuertes rasgos definidos con un fuerte maquillaje, sus imparables gestos y su lengua despiadada y ligera. La Esmeralda rebosaba gracia por donde pasaba. Inició el camino para muchas transformistas que han seguido la senda de la copla, incluso hoy. Su personalidad y arte emana *Kitsch* en todos los sentidos de la palabra. La Esmeralda reivindicó los derechos y libertades en épocas muy difíciles, lo hizo lo mejor que supo, llevándolo a la práctica sin esconderse y sin reprimirse.

Después del documental sigue haciendo apariciones fugaces en el cine como en el film de Manuel Summers, *Tó er mundo es güeno.*

Luego, poco a poco (igual ya os suena lo que voy a decir), fue desapareciendo de la escena, aunque en su caso el mito, al menos en Sevilla, siguió creciendo en su caseta de la feria.

RAFAEL CONDE, EL TITI (1939-2002)

Aunque nació en Talavera, pasó su infancia en Málaga y Valencia le dio el éxito. Considerado un puntal dentro de la Santísima Trinidad del folclore patrio junto a Pedrito Rico y a Rafael Amaya. Comienza *haciendo pueblos* de Andalucía en 1952, con trece años.

Instalado ya en Valencia, comienza a imitar a Cocha Piquer y a Juanita Reina con gran éxito, por lo que decide instalarse allí.

Debe su apodo a la canción «No me llames Titi», tanguillo que quedaría registrado en su primer EP de 1963.

A finales de los 60, se une a Antonio Amaya con quien se embarcó en el espectáculo *Frente a frente* y *Cara a cara*, como ya contamos en el apartado de Antonio Amaya.

En 1981 declara en la revista *Party*: «No me acostaría con Antonio Amaya, a mí me gustan los hombres».

Era un artista irreverente, dinámico en lo social y lo cultural en un país que no acababa de deshacerse de su penosa guerra.

Su canción fetiche fue «Libérate», cuyo título tomaría prestado Valeria Vegas para su libro homónimo.

PAVLOVSKY (1941)

Gregorio Ángel Pavolotzky Finkel nació en Argentina y con veintidós años se afincó en Barcelona, donde trabajó como coreógrafo y bailarín, aunque es conocido por sus trabajos en televisión.

Al poco de llegar a nuestro país entró a formar parte del cuerpo de *ballet* de la que sería la última película de la Montiel, *Cinco almohadas para una noche*. Casi inmediatamente lo contrata TVE como coreógrafo.

Sus espectáculos suelen inspirarse en varios personajes masculinos y femeninos basados en la fórmula del cabaret (diálogo con el público).

En Barcelona pronto frecuentó los círculos de Serrat, Quico Pi de la Serra o Lluís Llach. Fue en esta época cuando vio un espectáculo en Madrid donde unos hombres se vestían de mujer y hacían *playback* de diferentes actrices. Se alzaban contra la censura, así que siempre se movían en la cuerda floja. Cuando iban a recibir la visita de los censores, eran avisados y esa noche se disfrazaban de payasos. Pavlovsky, que lleva el espectáculo en las venas, se unió a este tipo de espectáculos: se vestía de mujer, cantaba y contaba sus cosas.

Gracias al transformismo rodó dos películas: *Cuando Conchita se escapa, no hay tocata* (1976), de Luis María Delgado. En ella hacía una recreación de Cleopatra. Dos años más tarde rodaría *Una loca extravagancia sexy*, de Enrique Guevara.

En los 70 se hizo muy popular con la Pavlovsky, una estrella proletaria que se convirtió en un icono homosexual, a pesar de que él era bisexual. En Barcelona sus montajes se volvieron más reivindicativos, hablaba de lo que pasaba en el mundo, hacía crítica social, todo en el Barcelona de noche, un local al que iba la alta burguesía de la ciudad.

Su fama iba en aumento y en 1979 compartiría escenario con Ágata Lys en el *Show de Ágata con locura,* que tuvo extra de publicidad gracias a los enfrentamientos entre los dos actores.

A principios de los 80 se unió al elenco de La Parrilla del Ritz en Barcelona con la función *Ritza en el Ritz.* Ese mismo año estrenaría *Pavlovsky y su orquesta de señoritas,* que tuvo una crítica excelente y llenaba en cada función. Esta obra celebró su función número mil en El Molino.

En 1990 se reencuentra con el público de su país y recorrió toda España con *Pavlovsky es otra cosa.* Se estrenó en televisión junto a Ángel Casas o Raffaella Carrà. Los 90 se presentaban vertiginosos y en cinco años estrenó, además de seguir en televisión: *Esto no es Broadway, Pavlovsky y sus beautiful girls, Orgullosamente humilde* y *Rímel y castigo,* por el que recibió el Premio Especial de la Crítica.

Continuó con sus espectáculos hasta los setenta y dos años, hasta 2013, cuando decidió jubilarse. Pero en 2018 se sube al escenario del teatro La Gleva para cinco funciones con motivo de la grabación de su biografía, dirigida por Albert de la Torre, que se estrenó en 2019 en el DocsBarcelona.

Manolita Chen (1943)

Nació como Manuel Saborido Muñoz, nombre con el que no se sentía a gusto. Durante el franquismo, su madre, para evitarle multas y cárcel, se inventó un noviazgo con una joven de su pueblo, Arcos de la Frontera.

A principios de los 60 se va a Barcelona para buscar oportunidades. Es en los 70 cuando comienza su transición y decide dedicarse al espectáculo. Comienza siendo la Bella Helen con escaso éxito. Ese, llamémoslo *fracaso,* hace que en los 80

regrese a su pueblo, Arcos, y monte un restaurante y dos salas de fiesta, El Camborio y El Rincón Andaluz.

La fama no le llega por el espectáculo, sino porque en 1985 se convierte en la primera transexual que consigue adoptar a una niña y la prensa se vuelca con ella. Es así como empieza a salir en televisión y decide volver al espectáculo de nuevo con escaso éxito.

El caso de Manolita Chen es, sin duda, uno de esos de los que hay que hablar porque se trata de un caso claro de robo de personalidad.

Si digo que Manolita Chen fue una cabaretista de éxito no es que me haya vuelto loca y haya cambiado de opinión en tres párrafos, es que, antes que la de Arcos, existía una artista llamada así que triunfaba en el mundo del espectáculo.

La auténtica Manolita Chen era una mujer de ascendencia china, nacida en Vallecas. Sus padres huyeron de los campos chinos buscando las fábricas españolas. Fue su madre la que le introdujo en la música.

Fue una bailarina (Las Charivaris) del teatro circo Price de Madrid en un espectáculo que estaba entre las variedades y el baile. Su creador fue Carcellé y Chen no era más que una corista hasta que conoció a Chen Tse-Ping, *Chepín*, nacionalizado español, que trabajaba en una pequeña compañía formada por refugiados chinos.

Abandonaron aquello para montar su propia empresa. Su circo se hizo famoso en la década de los 50 con el nombre Teatro Circo Chino Chekiang. Por allí pasaron grandes artistas circenses. Sus números eran muy buenos y el reclamo directo y sincero: «¡Piernas, mujeres y cómicos para todos ustedes, simpático público!».

Se incluía un número erótico interpretado por dos mujeres. Los censores se alarmaron: ¡Lesbianas! Pero, no por eso, dejaron de asistir al espectáculo. A largo plazo aquella libertad de roles de género les costaría el negocio.

Manuel Saborido admiraba tanto a la Chen que decidió ser ella. Desde luego nada tenía que ver con China, sino con Cádiz. La auténtica era una mujer respetada, la copia se rodeó de mala vida, llegando a ser detenida por tráfico de drogas.

Fue una de las primeras transexuales que se sometió a la operación de cambio de sexo.

Los medios nunca quisieron esclarecer cuál era la Manolita auténtica, sino que fomentaron el equívoco para vender más.

Manolita Chen murió en 2017 en Sevilla. *El Mundo* la llamó en la noticia de su fallecimiento: «la reina del cabaret de los pobres».

JUAN GALLO (1945-2020)

Decidió subirse a los escenarios de manera inesperada. Tenía su trabajo fijo, honrado, nada relacionado con el arte y, de pronto, estaba en la sala Dimas Club de Madrid para participar en un concurso de disfraces.

Ganó el primer premio y lo contrataron por su imitación de Marifé de Triana. Llegó a la sala de Mónica Randall, uno de los primeros lugares de ambiente gay en el tardofranquismo.

Sus imitaciones se hacen famosas y Lola Flores, llevada por la curiosidad, acude a ver la que hace de ella. Queda tan encantada que le propone que se limite a su figura si quiere tener su amistad. Así lo hace Juan Gallo que pasa a ser anunciado ya siempre como «la otra Lola».

En 1979 se va con Pedrito Rico a probar suerte en Buenos Aires en el teatro Colonial. Cuando regresa, en 1980, participa en la película *Gay Club*, en la que hace de sí mismo. En el 81, en una entrevista en la revista *Party*, en un reportaje titulado «Lola Flores es un tío», cuenta cómo a lo largo de seis años se convirtió en la sombra de Lola Flores para llegar a ser ella.

Algo fundamental en esa entrevista y que hemos intentado explicar en este libro es la respuesta que da cuando le preguntan si se siente mujer en el escenario. Él contesta: «Sí. En el escenario yo soy Lola Flores, por tanto, muy mujer, y fuera un hombre, Juan Gallo».

De nuevo, Arús, en los años 90, lo ficha para su programa *La casa por la ventana*; también lo llaman para salir en *Sabor a Lolas*, donde imita a Lola Flores. En los últimos años, tras sufrir un ictus, vivió retirado de los escenarios.

Paco de España (1945-2012)

Es, tal vez, el transformista más famoso de España durante la transición. Nació en Las Palmas de Gran Canaria y su nombre era Francisco Morera. Comienza en el mundo del espectáculo en las Palmas con la compañía de Fonseca. Pero comenzó con seis años imitando a Joselito en las radios locales.

Con veinticinco años se marcha a Barcelona a trabajar en la sala Andalucía de Noche y más tarde en el Whisky Twist, local de transformismo. ¿Cómo llegó hasta allí? Se compró ropa femenina y se presentó vestido de mujer. Le pagaron 400 pesetas.

Antes de irse a Madrid en 1974 tuvo tiempo de casarse y tener dos hijos. Recaló en el Gay Club donde debutó con *Loco, loco cabaret*. Su gran ídolo fue Lola Flores, a la que admiraba sin *peros*, pero no tuvo problema a la hora de imitar también a Paloma San Basilio. De su espectáculo decía: «Es un espectáculo raro, pero moderno. Aquí hay de todo: machos, machirulas, mariquitas y últimamente hasta alcaldesas».

A finales de los 70 llegó a cobrar medio millón de pesetas por actuación.

En 1976 en la *Gaceta Ilustrada* declaró: «(...) creo que el de travesti es un trabajo como otro cualquiera».

En 1977 grabó su primer disco, *¡Noche de travestis!* También en este año se sube al escenario del Muñoz Seca como elenco de la obra *Madrid, pecado mortal*. En una de las representaciones, Lola Flores se pone de pie y comienza a insultar a Paco y hasta al apuntador cuando el transformista hace alusión, durante la obra, a los hijos de la Faraona. Acaban, como si de una película

de Berlanga se tratara, Lola Flores, Paco de España, el empresario y el autor de la obra delante del juez.

Pero si algo era la jerezana es buena gente. Acabó siendo amiga de Paco y olvidando todo. Al fin y al cabo, él poco tenía que ver, tan solo actuaba.

En el cine tuvo mejor suerte que sus compañeros de profesión. Participó en películas como *Los placeres ocultos* (1977), de Eloy de la Iglesia; *El transexual* (1977); *Un hombre llamado Flor de Otoño* (1978), de Pedro Olea...

En los 80 volvería al Muñoz Seca para protagonizar *El triángulo de las tetudas* con la que abandonaría el mundo de la interpretación. En 1983 montó *Torbellino de colores* en el cabaret El Biombo Chino. En 1990 comenzará su declive y su precariedad quedaría al descubierto en sus últimas apariciones en la tele.

Acabó sus días pidiendo para comer. Juan Usó dijo de él que había gente que sabía reciclarse y gente que no. En este segundo grupo estaba él, Paco de España.

Juan Díaz, el Golosina (1945)

Inseparable de Lola Flores, uno de los míticos del folclore.

A los ocho años cantaba «La Zarzamora» y, con no mucha más edad, se atrevía con los tanguillos de Catalina Fernández, *la Lotera*. Pasó el tiempo y se fue a Algeciras por lo militar.

Se trasladó a Madrid en busca de una oportunidad como bailaor de flamenco, aunque debutó como artista de cabaret.

Su amistad con los Flores hizo que Antonio le escribiera la, ya famosa, canción «Juan, el Golosinas». Pero su recuerdo de Lola no siempre estuvo ligado a buenos momentos. Su padre, cuando la imitaba le pegaba con la correa. Los *mariquitas* eran objetivo de la gente de bien de la época franquista.

Fue transformista, bailaor, humorista y el alma de cualquier fiesta que se preciara. Pero lo que le gustaba eran los escenarios, por eso acompañó a Andy Ventura por los teatros. De su periplo diría: «No es lo mismo el melón con jamón que la sandía con mortadela». Ya en el *pub* de Mónica Randall se montaba la marimorena cuando Juan imitaba a Lola Flores. Era tal el éxito que la propia Lola Flores fue a verlo actuar y

le gustó tanto que lo contrató para *El concierto de Lola Flores*, donde actuaban todas las del jardín de la gitana de Jerez: Lola, Carmen y Lolita.

Al morir Lola, Juan Díaz se vio solo en el mundo. Había hecho de su vida una sombra de la de ella, abandonando su propio arte para paliar las necesidades de su diosa.

La Margot (1948)

Antonio Campos es único en el transformismo valenciano y uno de los mejores imitadores de Sara Montiel.

Por supuesto, viene de una familia humilde y, antes de dedicarse al mundo del espectáculo, realizó varios trabajos. Es con treinta años cuando se sube al escenario para imitar a Sara Montiel. Todo comienza como una broma y en muy poco tiempo se convierte en la estrella del cabaret La Cetra. Su nombre es Margot en homenaje a una cupletista del mismo nombre que, durante la República, actuaba con un mantón de manila para acabar desnuda. Se trataba de Adela Margot.

Cuenta que, cuando sus padres se enteraron de que era travesti, fueron a verlo actuar. Su padre, ya avanzado el espectáculo, le preguntó a la madre cuándo salía su hijo, y ella tuvo que contestarle que ya había salido tres veces. Hasta ese punto conseguía la Margot meterse en el personaje de Sara Montiel. De hecho, la prensa dijo: «Es más Sara que la propia Sara».

En principio pensaba que lo querían contratar para algún sábado, pero cuando se enteró de que querían que actuara todo la semana y de que sería, ahora, su forma de ganarse la vida, se depiló, buscó chistes y Juan Izquierdo, su modisto e ideólogo del nombre, copiaba los trajes de Sara Montiel. Coincidieron en varias ocasiones la manchega y él porque Sara admiraba lo que hacía.

Su espectáculo tuvo un público muy fiel. Él justificaba su éxito diciendo que tenía un espectáculo *blanco*, para toda la familia. A pesar de estar en la cresta de la ola, no se salvó de la persecución homófoba: «Los guardias te paraban, y aunque no te pedían el carnet, te decían "oigan, ni un grito por las

calles. Ya tienen ustedes sus locales para que allí griten, bailen y hagan lo que les dé la gana"».

Es de los que cree que no hemos cambiado tanto desde finales de los 70. Él siempre ha intentado ser discreto y, aunque cuando se baja del escenario es muy coqueta, nunca ha querido llamar la atención. Afirmaba que la Margot acababa cuando lo hacía el espectáculo. Después, estaba Antonio. Cuenta que una vez se enamoró de la Margot un tipo de una familia con dinero de Valencia. Quería acostarse con ella, no con Antonio, pero se negó porque, según sus propias palabras: «Yo no era así. Yo soy un tío y me disfrazaba para ganarme la vida. Él me quiso retirar, quería que me fuera con él a Australia para que su familia no supiera que le gustaban los hombres».

Siempre ha mantenido que su éxito era educar en el respeto a la gente de todo tipo. Su filosofía en el escenario es: «Bienvenido todo el mundo al espectáculo. Que aplauda quien quiera, y quien no, no está obligado, pero aquí cabemos todos (…)».

En los últimos años ha formado parte del *Bulevar Show* en La Rambleta. Y existe un documental, *La Margot. Serio de día, coqueta de noche* (2016) en el que se cuenta su vida.

PACO CLAVEL (1949)

Nació en Jaén como Francisco Miñarro López, a los siete años se trasladó con su familia a Valdepeñas, Ciudad Real.

Como casi todos, trabajó en muchos oficios antes de subirse al escenario, pero cuando lo hizo fue como creador del *guarrypop* y el *cutreLux*. La Movida marcó para él, como para muchos otros, un punto de inflexión en su vida. Comenzó a tocar en garitos con Bob Destiny & Clavel y Jazmín, formado por Nacho Campillo y Luis del Campo. En 1980 la sala Vía Láctea de Madrid editó algunos sencillos y uno fue el del grupo de Paco Clavel. El trabajo llegó a la CBS que contrató al grupo y le dio un nombre que cupiera en una sola línea de una libreta escolar, Clavel y Jazmín. Con ellos editó su primer disco, *Reina por un día*, en el que se encontraba su single «El twist del autobús».

En esa década publicó varios discos con versiones de «Corazón contento», «El telegrama», «Mami, cómprame unas botas»... Y grabó creaciones propias muy locas como «Pornobilly», «Yo no quiero ser torero», «La estufita»... En 1984 grabó el maxi *Coco, piña, coco, limón*, con producción de Paco Trinidad, que pasó sin pena ni gloria, pero lo mantenía vivo en los directos. En el 85 editó para RNE *Pop cañí* en el que ya se asentaba el trío Joe Borsani (productor), Luis del Campo (arreglos) y Paco Clavel (solista).

Ya por esos años, Paco Clavel era una figura dentro de la noche madrileña en la Sala Maravillas o el Berlín Cabaret.

En el 87 firmó con Lollipop con quienes grabó colaboraciones con Vainica Doble y Alma María (Los 3 Sudamericanos). Fue la misma Lollipop la que reuniría todas sus grabaciones en 1988 en un solo trabajo, *Producto nacional*. Comenzó su colaboración radiofónica con *Escápate mi amor*.

En el 89 vuelve a adelantarse a las modas editando el disco *Bailes de salón*, cuando no se esperaba en nuestro país que estos pudieran recalar en nuestras vidas.

En 1990 graba con Alaska «Rascayú» para el programa *Viva el espectáculo*, y regresó a RNE para editar *Cutre-Lux*. La carátula del disco era un homenaje a su primer álbum de Clavel y Jazmín.

En el 94, cuando se pusieron de moda los discos de duetos, él grabó su particular versión con *partners* como Rubi, Pedro Almodóvar, Bernardo Bonezzi, Alaska, el Zurdo o Susana Estrada.

Paco Clavel no ha dejado de trabajar y en la actualidad lleva el programa *Extravaganza* de Radio 5, donde pone canciones poco conocidas de grupos muy conocidos; o el programa *Crucero Musical* en RNE junto a Juan Sánchez.

El 4 de enero de 1987 *El País* publicó sobre él: «Se palpa los contornos como Rocío Jurado, giña el ojo como Mae West, brinca como Karina cuando era niña, mira al cielo como Marifé, se abanica como Lola, levanta la pierna como Marilyn: Paco Clavel es muchas cosas a la vez (...)».

ANEXO

Nota 60: Era el hijo menor de una familia de veintitrés hermanos con una común afición al cante. Con dieciséis años canta en las tabernas y cines de los pueblos de La Mancha.
Al estallar la Guerra Civil, fue llamado a filas y se incorporó, al igual que otros artistas como Manolo de Huelva, al ejército republicano en el frente de Madrid. Allí organizó espectáculos para divertir a los soldados, cantando cuplé. Posteriormente formó parte de las compañías que recorrían España, quedándose definitivamente en Madrid en los años 50, formando parte de la compañía de Emilio el Moro.
Después se consagró con temas como «La Gabriela», «La Macarena», «El romance de la reina Mercedes», «Doce cascabeles», «Zambra de mi soledad», «Campanero jerezano», «Manto de amargura», «La Leo», etc. En 1952 «Doce cascabeles», escrita por Juan Solano García, Basilio García Cabello y Ricardo Freire se convierte en la canción más popular del año. Fue muy singular su atuendo en los escenarios, sobre todo sus chaquetas, algunas en el Museo del Traje, que diseñaba y decoraba él mismo, y sus famosos crótalos, unos platillos muy pequeños sujetos a los dedos pulgar y corazón de ambas manos, con los cuales marcaba el ritmo en sus canciones, produciendo un agradable sonido muy característico. Por ello y por estar relacionado con la sala Molino Rojo de Madrid, sería señalado de republicano y homosexual, como también ocurriese con Miguel de Molina.
Fue un grande de la copla en los años 40 y 50, con el apodo del Estilista. Su magistral voz fue elogiada directamente por Concha Piquer.
Se retiró de los escenarios en los años 70, y en 1978 participa en el programa Cantares. En lo personal era una persona sencilla, que acudía a la Semana Santa de Valdepeñas y cantaba saetas a la Virgen de la Consolación. Entre finales de los años 80 y principios de los 90, y gracias a un conocido programa de radio, volvió a los escenarios, actuando en varias salas de Madrid, gracias al apoyo de Paco Clavel. Muere en 1993 en su domicilio de la calle Bretón de los Herreros, 3 (Madrid), donde se instaló una placa que le recuerda. Está enterrado en Valdepeñas, donde tiene una calle dedicada en la que se encuentra su escultura, obra de José Lillo Galiani (1994).

Nota 61 En 1955 debutó en el Teatro Ruzafa de Valencia, pasando luego al Teatro Price de Madrid. En 1956 fue contratado por un empresario teatral argentino para actuar en el Teatro Avenida, el teatro de zarzuelas, enclavado en un lugar donde se concentra una gran colectividad española en Buenos Aires. En 1958 le fue concedido el Disco de Oro en Cuba y el Guaicaipuro en Venezuela como mejor intérprete extranjero.

Se ha sostenido que Pedrito Rico fue un argentino más por sus continuas y exitosas visitas a ese país. Cantaba temas españoles, flamenco, melódico y a veces también temas nueva oleros o tropicales con arreglos al estilo español y adaptados a su particular forma de cantar. Había comenzado muy chico y se consagró en Argentina con la compañía Romería, en el Teatro Avenida, en 1956. Se ganó enseguida el favor del público, que le dio el alias del Ángel de España, lo que posteriormente sirvió de título a una de sus películas.

Tenía una excelente voz y era un buen bailarín. Fueron famosas sus vaporosas y coloridas camisas, así como su especial maquillaje, que sirvió para levantar perversos comentarios y agrias críticas de sus detractores, de aquellos que no lo consideraban como un auténtico español. Sin embargo, nada de ello impidió que llenara los teatros donde se presentaba ni que sus actuaciones y sus canciones fueran objeto de grandes aclamaciones, así como de positivas reseñas periodísticas de farándula. Debido a su condición de homosexual —en ese tiempo mantuvo una relación con Miguel de Mairena— sufrió serios problemas durante la dictadura de Francisco Franco en Barcelona, donde era acosado y detenido con frecuencia, situación que le obligó a marcharse definitivamente a América, continente en el que tenía el triunfo asegurado. Se especuló acerca de que imitaba a Antonio Amaya, a quien se conocía como el Gitanillo de Bronce. Cuando este visitó América no gustó porque se creía que él, a su vez, imitaba a Pedrito Rico.

Falleció en Barcelona. El cantante estaba sometido a tratamiento médico debido a una grave anemia desde hacía un año. Una recaída en su estado de salud le provocó la muerte minutos antes de las tres de la madrugada del 21 de junio de 1988. Le había afectado mucho el fallecimiento de su madre, ocurrida el año anterior. Se dice que fue uno de los pioneros de la canción española, de la que grabó varias decenas de discos, con éxitos como La campanera, Dos cruces y Mi escapulario. Entre sus canciones más conocidas están también «La nave del olvido», «Negra paloma», «Pero reza por mí», «Muñequito de papel», «Sólo sonrisa» y «Consuelo la cantaora». La película El ángel de España le dio una gran popularidad en toda Hispanoamérica, donde ya se le conocía con este apelativo.

Pedrito Rico fue distinguido en 1980 con la medalla al Mérito en el Trabajo por su dedicación a la música folclórica española. Los restos mortales del cantante fueron trasladados a su ciudad natal, donde fueron inhumados. En Elda, la pérdida del cantante causó una profunda impresión. La capilla ardiente, tras la llegada de sus restos mortales, fue instalada en la sede de la Asamblea local de la Cruz Roja, al resultar insuficiente su vivienda para recibir el testimonio de dolor de sus amigos y admiradores.

Pedrito Rico solía pasar una temporada del verano en su pueblo natal,

aunque su lugar preferido para veranear era la localidad de Benidorm, también en Alicante, donde tenía una casa. Igualmente poseía otra residencia en Buenos Aires, donde pasaba la mayor parte del año y era su centro de operaciones durante sus temporadas de actuaciones.

Nota 62: Antonio Amaya nació en Granada, hijo de Luis María Peláez de Alarcón y Carmen Tortosa Aguilera, en el seno de una familia acomodada de trece hermanos, aunque fue bautizado y pasó su juventud en Jaén. Tras el fallecimiento de su padre y cumplidos los dieciocho años, Antonio decidió abandonar su ciudad y probar fortuna en Madrid, pues desde muy niño tuvo clara su vocación de convertirse en artista.

En Madrid comenzó a trabajar en los espectáculos de variedades, siendo corista en la compañía de Celia Gámez, coincidiendo con Tony Leblanc y José Manuel Lara. En 1947 consiguió firmar un contrato discográfico con la compañía Gramófono Odeón, para la que grabó sus primeras canciones, escritas por el maestro Algarra («Doña Luz de Lucena», «Yo quiero estar a tu vera», «La Medallona»). En esa época se le conocía como el Gitanillo de Bronce. En Barcelona llevó al teatro el espectáculo Bronce y oro, que finalizó en marzo de 1947. Su éxito fue rápido: en julio de 1950, el Teatro Victoria de Barcelona le ofrecía un homenaje y le entregaba el lazo de oro por sus dos años consecutivos de éxitos en la Ciudad Condal donde levantaba auténticas pasiones entre el público enfervorecido que asistía a sus espectáculos, el cual aguardaba a su salida de los teatros para arrancarle botones y mechones de pelo.

Su mayor éxito llegaría en 1952, con el pasodoble original de Freire, García Cabello y Juan Solano: «Doce cascabeles», que fue el gran lanzamiento de su carrera. Le seguirían otros títulos como la marcha «¡Ay, infanta Isabel!», «Romance a Joselito», «El bule-bule», «La mare mía», «Sombrerito, sombrerito», «Me gusta mi novia» o el pasodoble «La reina Juana».

De la mano de su amigo y mánager José María Lasso de la Vega (también mánager de Joan Manuel Serrat), triunfó largamente en España y en América, mediante numerosos espectáculos donde él era primera figura junto a artistas tan reconocidos como Alady, Carmen de Lirio o Mary Santpere, sobre todo en Barcelona, donde consiguió la mayoría de sus éxitos, pero también en otras ciudades, como Valencia o Zaragoza. Fue buen amigo y compañero de escenario de Rafael Conde, el Titi. También actuó durante algunos años con su hermana Lourdes, que en su papel de supervedette tomaría el nombre artístico de Lourdes Roquiel.

Antonio Amaya fue de las primeras figuras relevantes del mundo del espectáculo que se instalaron en Sitges (Barcelona) donde regentó durante muchos años su local Chez Antonio, donde se daban cita artistas y personajes de todo tipo. Fue el impulsor de la sala Porche's de Zaragoza y de otras muchas. En 1978 fue el primer hombre en posar desnudo para una revista gay en España.

Falleció el 14 de mayo de 2012 en una residencia geriátrica de Sitges, donde vivía retirado desde 2002. Antonio Amaya está enterrado en Jaén junto a su madre.

BIBLIOGRAFÍA

Soto Viñolo, Juan; *Rocío Jurado. Una biografía última*, La Esfera de los Libros, 2006.

López Ruiz, Luis; *De flamenco*, Signatura ediciones, 2010.

Luna, Inés María; *Flamenco y canción española*, Editorial Universidad de Sevilla, 2019.

Amador, Pive; *El libro de la copla de Pive Amador*, Almuzara, 2013.

García García, Lidia; *¡Ay, Campaneras!*, PlanB, 2022.

Colubi Falcó, José Manuel, *Las bailarinas de Cádiz*, en José Luis Navarro, M. Ropero (eds.)
Historia del Flamenco. Sevilla: Ediciones Tartessos, 1995.

Historia queer del flamenco. Desvíos, transiciones y retornos en el baile flamenco (1808-2018), López Rodríguez, Fernando. Egales 2020)

Libérate. La cultura LGTBQ que abrió camino en España. Vegas, Valeria. Dos bigotes, 2020

Fuentes de Internet

https://www.eldia.es/sociedad/2020/01/17/cadiz-archipiela-go-22488615.html

Dialnet-LaHomosexualidadEnLaCancionEspanola-3055411.pdf

https://www.bne.es/sites/default/files/repositorio-archivos/Fo-lletoExpoRaquelMeller.pdf

http://filmaffinity.com

https://www.mariapelae.es

https://valenciaplaza.com/la-transicion-de-margot-de-albanil-de-betera-a-una-sara-montiel-en-technicolor

https://datos.bne.es/persona/XX4762446.html

https://es.wikipedia.org/wiki/Paco_Clavel

https://elpais.com/videos/2022-11-08/paco-clavel-fue-muy-dificil-despojarme-de-la-basura-que-me-inculco-la-dictadura-y-la-iglesia.html

https://elpais.com/icon/2020-10-09/paco-clavel-no-necesitamos-el-poder-fuera-cada-uno-tiene-que-ser-el-rey-de-su-casa-o-la-reina.html

https://fundacionmigueldemolina.org/biografia/

https://es.wikipedia.org/wiki/Estrellita_Castro

https://dbe.rah.es/biografias/11631/estrella-castro-navarrete

https://eroscensura.upf.edu/estrellita-castro-biografia/

https://es.wikipedia.org/wiki/Lola_Flores

https://www.biografiasyvidas.com/biografia/f/flores_lola.htm

https://datos.bne.es/persona/XX929344.html

https://es.wikipedia.org/wiki/Sara_Montiel https://www.biografiasyvidas.com/biografia/m/montiel.htm

https://datos.bne.es/persona/XX980585.html

https://www.rtve.es/television/20230409/sara-montiel-muerte-aniversario-legado-diva-hollywood-libertad-feminismo/2084998.shtml

https://es.wikipedia.org/wiki/Marifé_de_Triana

https://okdiario.com/curiosidades/datos-marife-triana-reina-copla-5176655

https://es.wikipedia.org/wiki/Rocío_Jurado

http://www.rociojuradofanclub.com

https://www.biografiasyvidas.com/biografia/j/jurado.htm

https://es.wikipedia.org/wiki/Antonio_Amaya

https://www.libertaddigital.com/cultura/musica/2013-05-20/la-silenciosa-muerte-de-antonio-amaya-1276490637/

https://es.wikipedia.org/wiki/Carmen_de_Mairena

https://www.elmundo.es/loc/famosos/2020/03/24/5e78f753fc6c83d23b8b45bc.html

https://www.revistavanityfair.es/cultura/entretenimiento/articulos/carmen-de-mairena-vida-familia-origenes/47558

https://es.wikipedia.org/wiki/La_Esmeralda_de_Sevilla

https://www.diariodesevilla.es/sevilla/Fallece-Esmeralda-transgresora-Transicion_0_1614739295.html

https://es.wikipedia.org/wiki/Rafael_Conde

https://www.levante-emv.com/cultura/2022/08/20/cumplen-20-anos-ultimo-adios-73720987.html

https://datos.bne.es/persona/XX1071890.html

https://es.wikipedia.org/wiki/Ángel_Pavlovsky

https://elpais.com/noticias/angel-pavlovsky/

https://lhdigital.cat/noticies/angel-pavlovsky-si-un-dia-hago-television-sera-por-algun-motivo-muy-poderoso/

https://cbamadrid.es/revistaminerva/articulo.php?id=33

https://es.wikipedia.org/wiki/Manuela_Saborido_Muñoz

https://fundacionmanolitachen.com

https://www.elespanol.com/malaga/vivir/20211121/manolita-chen-primera-espanola-adoptar-torremolinos-liberal/628437349_0.html

https://shangay.com/2022/01/04/travesti-drag-transformismo-espana-plumas-juan-sanchez/

https://es.wikipedia.org/wiki/Paco_España

https://www.revistavanityfair.es/articulos/paco-espana-transformista

https://www.publico.es/sociedad/paco-espana-icono-del-transformismo.html

https://neuma.utalca.cl/index.php/neuma/article/view/5

https://www.rtve.es/television/20230121/juan-golosina-lola-flores-mejor-amigo-faraona/2416847.shtml

https://sevilla.abc.es/sevilla/sevi-juan-diaz-golosina-dulce-memoria-flores-201912280817_noticia.html

https://www.dosmanzanas.com/2016/11/juan-el-golosina-artista-los-primeros-clubes-gais-que-hubo-eran-los-camerinos-de-las-artistas.html

https://valenciaplaza.com/margot-contracultura-ivam

https://cadenaser.com/emisora/2016/01/25/radio_valen-cia/1453724989_525684.html

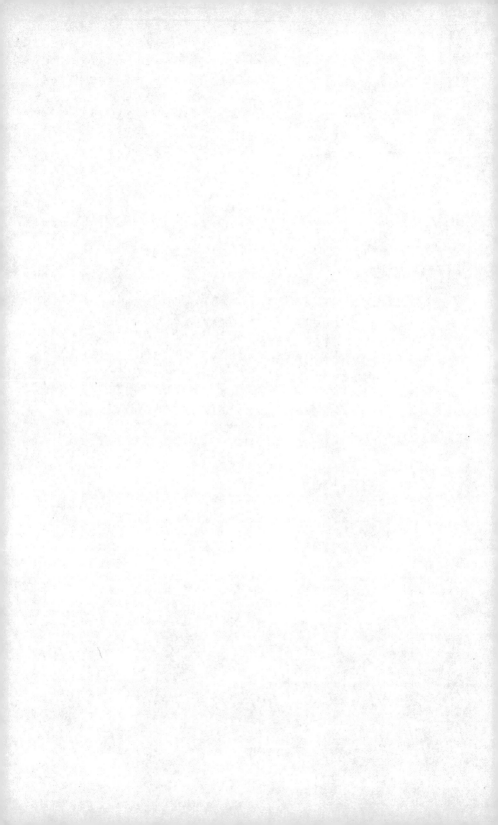